# 愛我別走

SHOW ME YOUR LOVE!

舞台劇劇本

莊梅岩　著

書　　名　愛我別走

作　　者　莊梅岩

責任編輯　王穎嫻

美術編輯　郭志民

封面攝影　Ben Yeung / Thomas Chung@Ampersand

出　　版　天地圖書有限公司

　　　　　香港黃竹坑道46號

　　　　　新興工業大廈11樓（總寫字樓）

　　　　　電話：2528 3671　傳真：2865 2609

　　　　　香港灣仔莊士敦道30號地庫（門市部）

　　　　　電話：2865 0708　傳真：2861 1541

印　　刷　美雅印刷製本有限公司

　　　　　香港九龍官塘榮業街6號海濱工業大廈4字樓A室

　　　　　電話：2342 0109　傳真：2790 3614

發　　行　聯合新零售（香港）有限公司

　　　　　香港新界荃灣德士古道220-248號荃灣工業中心16樓

　　　　　電話：2150 2100　傳真：2407 3062

出版日期　2023年3月 初版

# 編劇的話

排練初期有一天，我們談到斷樹的聯想，分享了很多不幸和不快，不記得是林海峰還是黃子華說，那棵倒下來的樹反而令他想到正面的東西，譬如：種植的人。那時我就想，我要在「編劇的話」裏記下來：大樹倒下了，人們卻繼續種植。

感謝所有成就這個製作的人，感謝在困難時期每一個對我說「加油」的人。這個製作的初衷，是「在香港最壞的時代，兩位從未同台演出的笑匠⋯⋯」，輾轉反側，我怕有人可能會對「最壞的時代」這幾個字上綱上線，所以我唯有重申，這個製作的出現，是「在香港（莊梅岩認為）最壞的時代，兩位從未同台演出的笑匠，合力為香港人帶來歡樂，哪怕是苦中作樂，也是一件意義非凡的事」。在自己的話裏也自我審查，我認為是 CLS 的，但為了不連累隊友，也是不能避免的。

當然，最後票價不菲、黃牛肆虐、戲票有沒有落到最需要歡樂的香港人手裏？我控制不了。也不願意為此負責。但願大家都安好！

獻給　留下來的人

後記：文本裏許多情節和對白，是排練時與創作團隊（尤其是兩位演員）一起討論和創作出來的，特別感激各位無私的分享和奉獻，此書縱不能呈現演出的精彩，至少希望留下文字記錄，亦讓無緣入場的讀者或已移居的朋友可以通過文字想像這段緣份的火花。

《愛我別走》*Show Me Your Love* 由實在制作主辦，Love Production、Vab Production 和 LKY 協辦，於 2023 年 2 月 24 日起假西九文化區戲曲中心大劇院首演，演出 49 場。

## 2023 年首演製作團隊：

| | |
|---|---|
| 編劇 | 莊梅岩 |
| 導演 | 陳曙曦 |
| 音樂總監 | 陳偉發 |
| 佈景設計 | 王健偉 |
| 燈光設計 | 馮國基 |
| 音響設計 | 馮展龍 |
| 錄像設計 | 秦紹良 |
| 服裝及造型設計 | Alan Ng |
| 形體指導 | 莫蔓茹 |
| 製作經理 | 周怡 @VaB Production |
| 監製 | 王耀祖　周怡　黃懿雯 |

**主演**
**黃子華　林海峰**

**現場演奏**
**「小兵」Le Petit Soldat**

- 輝虹（主唱、結他）
- Edmund（結他、鼓）
- 龜（低音結他、低音提琴、和唱）

**其他演員**
麥智樂　林子傑

**其他樂手**
陳偉發（結他、合成器及效果、和唱）
莫蔓茹（鍵琴、敲擊、唱）

**嘉賓演奏（部份場次）**
麥文威（Lo-Jim）（低音結他）

# 分場

故事一　發生在大道上
故事二　發生在地鐵站
故事三　發生在管理處
故事四　發生在咖啡廳
故事五　發生在工作室

—— 中場休息 ——

故事六　發生在舞台上
故事七　發生在廁所裡
故事八　發生在殯儀館
故事九　發生在博覽館
故事十　發生在大道上

【幕開，海風吹拂的聲效，音樂出，舞台上出現海洋的遼闊和未知，偶有海鷗囂張的叫聲】

【林先生寄給黃先生的第一封信】

林先生：【畫外音】

1963 年 6 月 23 日。晴。

敬愛嘅黃先生，我係時候出發喇，估唔到阿嫂揀我走呢日嚟生，原本想走之前再去多謝吓你哋，順便向阿嫂保證：去到天涯海角，我都會記住我爭你嘅錢；只要一息尚存，我都會為還返啲錢畀你而努力……雖然你唔使我立借據，但係我覺得，數還數、路還路，都係寫返張紙仔畀你，等你有個記認好。我希望年底之前有人買我嘅發明，咁我好快就可以還錢畀你。到時如果有閒錢，我一定會買呢度最流行嘅積木盒仔送畀小黃生。

祝你闔家平安。

小林敬上

# 第一場

【小兵樂隊唱《睇戲》】

歌詞：
睇戲　要睇戲　要買飛　去睇戲

【燈光轉變。大樹倒下的聲效，遠處傳來救護車的鳴笛聲】

【燈亮。大道上。這次黃先生是鋸樹工黃程遠而林先生是路人林偉光】

黃先生：【向電話】搞唔掂呀老細⋯⋯今次棵樹淨係直徑都有我半個人咁高，我自己一個真係搞唔掂⋯⋯

【輪椅人士緩緩上】

⋯⋯我出車之前有收到相，但係你唔係唔知老闆娘幾鍾意 P 圖㗎啦，次次去到現場我都發覺啲樹粗幾倍，平時做多兩個鐘搞得掂嗰啲我都自己鯁咗佢，但係今次真係太誇張⋯⋯

【輪椅人士下，但黃先生已發現所以更形焦躁】

仆街喇有個輪椅人士！好彩佢擰轉頭走咗——你快啲派人嚟清場，唔係人哋一陣返唔到屋企……冇人咪請囉！我哋鋸樹咋，你肯出錢就解決到㗎喇老細……

**【輪椅人士復上】**

……依家有個人畀棵樹砸親呀！成棵樹打橫瞓咗喺度阻住全世界，人哋可能趕住返工返學甚至趕住睇醫生，你咪嚇嚇講錢，喂你過得人過得自己吖——

林先生：……請問……

黃先生：唔同你講住有人問嘢——快啲派人嚟呀！

**【黃先生掛上電話即走向輪椅上的林先生】**

黃先生：唔好意思呢位先生，係呀條路封咗，暫時我哋仲喺度等緊——

林先生：黃程遠！

黃先生：……

林先生：林偉光！【除眼鏡】林偉光呀！你小學同學！

黃先生 ：⋯⋯林偉光？你⋯⋯做咩搞成咁呀？

林先生 ：家族遺傳病，都係啲老土嘢。

黃先生 ：⋯⋯唔係㗎，你以前細個冇嘢㗎喎！我記得當年
喺天棚成班人跳嚟跳去，最好身手就係你喎⋯⋯

林先生 ：或者呢啲叫⋯⋯報應啦⋯⋯係啦。

**【稍頓】**

　　　　你有一秒係開心嘅⋯⋯

黃先生 ：咩呀？點會呀！

林先生 ：你有一秒應該係諗——你都有今日喇⋯⋯

黃先生 ：黐線！梗係冇啦！黐線！

林先生 ：頭先我都有啲唔好意思，所以幾次都想調頭走
⋯⋯

黃先生 ：你話以前啲嘢？冇啦，都隔咗咁多年！其實——

林先生 ：其實我一直都好想撞返你，我一直都好內疚，當
年我成日呃你錢，我好希望有生之年可以親口同
你道歉。

黃先生：喂唔緊要啦都過咗咁耐……但係我真係冇幸災樂
　　　　禍㗎，你頭先話見到你咁我會開心，我真係冇，
　　　　就算你呃過我錢都唔使搞成咁㗎……

林先生：黃程遠，我鄭重咁同你講聲：對唔住，以前呃過
　　　　你錢，你可唔可以原諒我？

黃先生：……可以！我依家即刻失憶，唔記得晒㗎喇……

林先生：咁我就安樂晒喇。

黃先生：真㗎，你都唔好擺喺心……

　　　　【一陣尷尬的沉默】

　　　　咁你諗住幾時還返啲錢畀我？

　　　　【林先生顯得錯愕】

　　　　講笑咋！

林先生：係！我應該即刻還返畀你嘅……

　　　　【林先生找錢包】

黃先生：我真係講笑咋——你唔好撳銀包呀我話你知，你
　　　　搞到我好老尷……

林先生：唔係哩我應該即刻還返畀你，我記得好似爭你唔
　　　　少錢⋯⋯

黃先生：係唔少嘅，不過算啦！

林先生：話時話應該計返通脹，你有冇 PayMe 呀？

黃先生：金錢事小啦——

林先生：咁咩事大呀？

　　　　【稍頓】

　　　　做咩呀？

黃先生：我呃咗另一個人。

林先生：咩話？

黃先生：你呃完我錢之後，我有晒啲錢、好唔忿氣，就走
　　　　去呃黎濟銘——佢屋企仲窮過我㗎嘛⋯⋯

　　　　【稍頓】

　　　　抵死⋯⋯依家輪到我內疚。

林先生：或者將來你都有機會向佢道歉呢？

黃先生：道歉有叉用咩人哋真係當我兄弟——即係我唔係話道歉有用……不過畀好朋友呢真係好大陰影……

**【對於無法挽回的錯誤，二人都不欲多談】**

林先生：……你喺度做嘢㗎？

黃先生：鋸樹。基本上係周圍走，咁都喺度撞返真係緣份。

林先生：我覺得這是神的旨意，這是我回家唯一的路，今天神讓這棵樹在這裏倒下、卡着我和你，一定是祂的旨意——

**【唱詩】**

呀係，我信咗主。

黃先生：睇得出……幾時嘅事呀？

林先生：幾年前啦，我發病之後，有一日落公園行，行行吓撞倒幾位弟兄帶咗我返教會。

黃先生：真係估你唔到……

林先生：我都冇諗過好似我咁嘅罪人都會得到神嘅祝福。

**【黃先生忍着不笑】**

笑吖，你應該笑㗎。

**【黃先生爆笑】**

黃先生：我記得嗰次露營你話如果一定要你喺基佬同基督徒之間揀一個人同你上孤島，你寧願揀基佬都唔會揀基督徒……我點會諗到你最後會揀咗基督！

**【林先生先是錯愕，然後唸唸有詞地祈禱】**

喂……Sorry！Sorry！我唔應該攞呢啲嘢嚟講笑……Sorry……

林先生：你講得啱。我嘅信仰唔夠堅定。

黃先生：唔係，係我口臭。

林先生：唔係呀你講得啱㗎，頭先我爭啲又想呃你錢，所以我即刻向上帝懺悔。

黃先生：咩話？

林先生：我太軟弱，而且辨認唔出誘惑。

黃先生：你話你又想呃我錢？

林先生：係呀，頭先同你分享神嘅恩典嘅時候我心態並唔純粹，當時我不斷諗起衫袋入面嘅慈善抽獎券，我哋同隔離組比緊賽，有把聲音叫我向你兜售。

黃先生：……哦，咁慈善獎券又唔算呃，都係 50 蚊一張啫——

林先生：有把聲音同我講：「叫佢買啦，佢咁�蠢，同廿年前一樣」！

黃先生：……咩話？

林先生：——呢個係我信教之前嘅説話方式，你都聽到當中嘅魔性——「見唔見佢成條水魚咁呀？你唔呃佢啲錢佢啲錢都遲早畀人呃 Q 晒！」

黃先生：我係水魚？

林先生：我坦誠之嘛！

黃先生：坦誠？咁我真係水魚啦！

【林先生突然跪下雙手向天】

林先生：神啊！如果我定力未夠，請祢原諒我。求祢讓我遠離愚蠢嘅人，因為只有遠離愚蠢嘅人我先會遠離誘惑。

黃先生：你唔係有家族遺傳病咩？

**【林先生慢慢站起】**

林先生：唔係，我最近打羽毛球扭傷條腰今日借咗我阿爺
　　　　架輪椅嚟用——其實我可以直接同你講，但係一
　　　　見返你，我又忍唔住講大話呃你。

黃先生：⋯⋯點解呀！我好呃呀？

林先生：係呀！你真係好好呃㗎！記唔記得細個賣畀你嗰
　　　　部食帶 Walkman。你話：「食帶㗎喎。」我話：「得
　　　　㗎喇，食多幾次就會順㗎喇。」你咁都信——我
　　　　唔呃你呃邊個呀！

黃先生：仲好講！嗰陣你話冇錢交書簿費我先幫你買咋！
　　　　你食晒我啲利是錢不特止，你部機仲食晒我啲帶
　　　　——由許冠傑食到去譚詠麟！

林先生：我知呀，所以我都驚你仲嬲緊我，咪用自己有家
　　　　族遺傳病嚟大你囉，等你覺得我已經有報應喇、
　　　　希望會幫到你原諒我囉！

黃先生：你真係黐咗線㗎！

林先生：但係最重要嘅係⋯⋯

黃先生 ：咩呀？

**【林先生像無法理解眼前的稀有品種】**

林先生 ：我知你會信吖嘛！我知你乜都信、冇常識、冇邏輯、唔會上網求證、連問多句邊類家族遺傳病都懶吖嘛——

黃先生 ：我唔係懶呀！我驚傷到你自尊咋——

林先生 ：神呀！如果祢無法醫好呢啲愚昧嘅人，請你讓我遠離呢種愚蠢嘅人，以免我墮入誘惑、一錯再錯。

黃先生 ：愚蠢嘅人……豈有此理！你以為我過唔到㗎呀？

**【黃先生捉住了林先生】**

林先生 ：懲罰我啦！懲罰我啦！

**【黃先生正想動手，突然醒覺】**

黃先生 ：哦！想碰瓷呀？想引我出手！想勒索我呀？林偉光你真係死性不改！

林先生 ：係呀我死性不改！是但啦總之你畀個機會我重生啦！

黃先生 ：好！我畀個機會你重生——

【用手機攝錄】

……繼續扮吖！繼續扮吖！

林先生：……誤會啫！誤會啫！

黃先生：各位街坊，呢度有個人叫林偉光，扮傷殘扮信徒
　　　　喺度呃錢！

【林先生趕緊推走輪椅但輪椅卻卡着不動，他幾
乎想抬起它逃走】

你呢啲一定有報應！我愚蠢？我好人一世平安！

【電話響起】

黃先生：喂！……係，我仲喺度，咩盒呀……

【急忙走向那橫躺的樹】

裏面啲嘢好緊要㗎？界棵樹砸親嗰個人有冇話個
盒擺喺邊吖？昏迷咗……咁我點知係咩盒呀？

【林先生拿起一個銀色盒子】

林先生：係咪呢個？

黃先生：人哋傷咗你仲要偷走佢個盒，你都係死性不改㗎
　　　　喇，等我今日替天行道啦！

【向着林先生開動電鋸】

**【燈光轉變。場景轉變。小兵樂隊唱《香港製造》】**

歌詞：

咪玩嘢咪演嘢咪搞嘢咪跟我講嘢

要乜嘢有乜嘢無錢買就問人地借

有啲嘢無得借借畀你你梗會領嘢

大灣區好嘢

尖沙咀好嘢

愛香港好嘢

### 【林先生寄給黃先生的第二封信】

林先生　　　：　【畫外音】

1963 年 12 月 19 日。雪。

敬愛嘅黃先生，你好嘛？踏入 12 月，呢度到處都洋溢住濃厚嘅聖誕氣氛，人人互送禮物。但係我心情憂鬱，除咗因為每逢佳節倍思親，仲係因為我終於要承認自己冇辦法喺年底前還返啲錢畀你。我用咗好多錢為自己各項發明申請專利，但係冇一項吸引到當地人投資。每日我遊走喺唔同嘅廠房，直到筋疲力盡，凍到個鼻哥好似唔屬於自己咁⋯⋯有時我會諗，可能我唔係自己諗得咁有才華，可能最終都係白行一趟⋯⋯然後你親切嘅笑容就會浮現出嚟，就好似茫茫雪海之中一盞溫暖嘅燈。請向阿嫂問好，有拖冇欠，時間會證明佢丈夫並冇交錯朋友。

祝你身體健康！

小林敬上

# 第二場

【燈亮，地鐵站。這次黃先生是賣家而林先生是買家】

林先生：【向電話】喂？老細呀，我搞埋啲嘢就會送個盒㗎喇！好快好快。

【林先生繼續等待，不時看手機。不一會，黃先生拿着紙盒匆忙上】

林先生：黃生？

黃先生：林生？

林先生：咁遲嘅？

黃先生：唔好意思，我頭先漏咗張單返轉頭攞所以遲咗。

林先生：全新㗎呵？

黃先生：係，冇用過。

林先生：個包裝拆咗嘅？

黃先生：係呀，拆開睇過但係冇用過㗎，真係全新㗎。

林先生：咁呀⋯⋯

黃先生：唔啱就算！

**【黃先生正想離開但被林先生拉住】**

林先生：睇一睇先、睇一睇先。

黃先生：⋯⋯輕手啲。

**【林先生開盒的時候留意到黃先生神情奇怪，心生懷疑，便用檢查盒內配件的時間觀察黃先生】**

林先生：嘩，好多配件喎⋯⋯

黃先生：係呀。子母機，18個按摩頭，9個standard、9個mini，哩個係豪華版，有冷暖恆溫。

林先生：日本訂返嚟㗎？

黃先生：原裝正版。未出機我就訂。我搵人將成本說明書譯晒中文，如果你要我一陣dm埋畀你。放心，免費。

林先生：聽講好難買？

黃先生：梗係啦，我驚日本啲網頁會篩走外國客，開賣嗰日我叫埋日本啲 friend 幫我同步搶。跟住寄返嚟嗰吓先難，因為得一盒，你唔知佢點運㗎嘛，我差啲要 book 個貨櫃至確保到佢安全。

林先生：咁誇張？……咁辛苦買返嚟真係一次都冇用過？……包裝都拆埋喇喎，都冇忍唔住攞上手試一吓？

【黃先生悲從中來】

黃先生：就係咁我先傷心……點解可以咁無情……我花咗咁多心思……佢真係一次都冇用過……我話你要揀週年紀念交換禮物嘅時候講分手——actually 只有我送禮物畀佢——OK，但係起碼都試吓枝按摩槍先啦，我咁辛苦買返嚟，at least appreciate 吓我付出嘅努力——「No！」佢就係咁絕情，無論叫佢復合或者試吓枝按摩槍，都係「No！」佢就係咁絕情……

【林先生顧及途人目光】

林先生：或者咁諗吖——好彩佢冇用過咋，如果唔係就要當二手賣，蝕好多。

黃先生：但係當初係佢話鍾意㗎嘛。當初係佢喺網上見到介紹話鍾意㗎嘛⋯⋯actually 當初都係佢 approach 我，係佢喺 pantry 問我要唔要一齊睇戲我哋先開始⋯⋯如果唔係認真做咩開始啫？我額頭大大隻字鑿住「非誠勿擾」佢咁都要搞我⋯⋯

**【黃先生生氣地把物品放入袋，林先生大驚】**

依家好啦，買咗又唔要，得到手又唔愛⋯⋯

林先生：我愛呀我愛呀，你讓界我啦！

黃先生：嗰錢都唔緊要喇，仲要遇上西客！

林先生：我唔係西客㗎喇！我有心買㗎！

黃先生：你有心買就唔會問長問短啦！我知㗎，做好人冇用㗎！專一冇用㗎！就好似賣呢部嘢咁，我諗住約出嚟見面就冇再覆其他買家㗎喇，就算有人肯出高啲嘅價錢我都一一拒絕——你出 \$2,533，有人出到 \$2,537 㗎⋯⋯

林先生：OKOK 我加返界你囉，多 4 蚊之嘛——呀唔係！我感激你寧願收少 4 蚊都肯堅守承諾！你信我啦，你咁好人一定有好報㗎！你一定會遇到 the one 㗎！

黃先生：……你串我係嘛？你以為我唔識聽？……啊！你
炒家嚟嘅！

林先生：唔係！唔係！

黃先生：你以為我唔記得呀？你叫我賣平啲，話老婆產後
抑鬱你想買嚟氹佢——你唔似囉！

林先生：我有抑鬱你都未必睇得出啦何況我老婆有？

黃先生：唔係，你一定係炒家，頭先我咁傷心你一啲表示
都冇，一張紙巾都冇，你會因為個老婆有產後抑
鬱就買按摩槍氹佢？

林先生：咁冇個產後抑鬱嘅老婆都唔一定係炒家啫——

【林先生伸手想搶盒子】

黃先生：嘟嘟嘟——放手！我地交易未完成喫——

林先生：你賣畀我啦！你賣畀我啦……

黃先生：你夾硬嚟我喼喫——HELP！HELP！

林先生：大佬畀條生路嚟行吓啦！實情係我老婆有抑鬱但
係佢有躁狂囉……

黃先生：我唔信！你一定係炒家！

林先生：我唔係呀我呃你做咩啫！我買唔到返去家變㗎！

黃先生：一睇你個樣就知你係單身狗！我都冇女友，你會有個老婆？

林先生：呃你做咩啫？我仲有兩條化骨龍㗎呀！

黃先生：係呀係呀！我都有百子千孫呀！

林先生：我界啲相你睇吓啦⋯⋯【林先生展示手機上的照片】滿月嘅時候影㗎⋯⋯龍鳳胎呀⋯⋯

【黃先生忍不住細看】

黃先生：⋯⋯好得意呀⋯⋯

林先生：⋯⋯睇埋 video 吖⋯⋯

黃先生：好似你呀⋯⋯

【黃先生感動得又想哭，這次林先生記得拿紙巾】

林先生：我唔係有同情心，只係同情唔落⋯⋯我都唔知幾希望可以同你交換位置，咁我今日喺呢度買緊嘅就會係高達或者 PS5，而唔係呢枝乜撚嘢 Me Time 按摩槍。

黃先生　：唔係㗎，呢枝嘢真係好啱媽媽用㗎，佢裏面有個手爪型按摩頭，好適合畀母乳媽媽舒緩胸部疼痛㗎。

林先生　：我依家最想按摩吓我個頭。

黃先生　：你唔好咁啦，生仔真係好辛苦㗎。

林先生　：信我啦，用一陣就話 model 舊又唔夠力，跟手畀啲細路玩到溶溶爛爛……啲嘢幾靚都係假，總之搵埋啲錢扰晒落鹹水海。

黃先生　：……好羨慕。但係我諗你會話大家只係喺唔同嘅階段。

林先生　：我有個更權威啲嘅講法。

黃先生　：係咩？

林先生　：你有試過單身狗冇試過結婚；我有試過單身狗但係我有試過結婚；所以我嘅講法更權威——單身狗是最幸福的！

**【黃先生感受到林先生的安慰】**

黃先生　：我信你唔係炒家喇，我賣畀你。

林先生：幾驚你反口呀！

【林先生付錢】

林先生：【剛想另外找零錢】…… 仲有嗰 4 蚊——

黃先生：嗰 4 蚊當我送畀 BB 做禮物。

林先生：你真係好人！

【黃先生正式把禮盒交給林先生】

黃先生：你介唔介意話畀我聽慶祝乜嘢？

林先生：結婚週年紀念。

黃先生：咁我送埋張花紙畀你，包起嚟靚啲。

林先生：唔使喇，指定禮物——結咗婚之後冇 surprise 㗎
　　　　喇。

黃先生：單。三年保養。不過壞咗要攞返去日本整。

林先生：捱到三年唔散先再算啦——我話部機。

【林先生收好張單據欲離開】

黃先生：結咗婚之後真係唔可以買自己鍾意嘅嘢㗎？

林先生：可以嘅，最尾先輪到自己囉！

【林先生離開，黃先生這才發現他留下一個袋子，
袋子裏面有一個比上場大一點的銀色盒子】

黃先生：林先生！

【燈光轉變。場景轉變。「小兵」樂隊唱《失敗
的 man》】

歌詞：
講多一句
世界看似點樣都不對
你要抱怨永遠嗰幾句
講夠未
做嘢啦去

## 【林先生寄給黃先生的第三封信】

林先生：【畫外音】

1965 年 6 月 15 日。晴。

敬愛嘅黃先生，原諒我咁耐冇聯絡，我一直都想等到有好消息先再寫信畀你，終於畀我等到：聽日，我就會賣出第一個專利權、收到第一張票——係一個帶熱能嘅雪鏟，靈感來自一次窮到要去鏟雪換餐晏仔嘅經驗。所以你講得啱，「困難啟發創作，創作改變未來」，將來我要將呢兩句寫喺自己嘅公司門口，希望唔係白日夢……收到錢之後我會先去唐人街食一碗我最掛住嘅叉雞飯，然後我要匯錢畀你。咁耐以嚟我哋都好似冇提過利息，咁係因為我以為借嘅時間唔長，事隔咁耐，希望你會接受我寄多少少錢畀你，就當係我連本帶利咁還返畀你，因為冇你呢筆錢我都唔會有今日，多謝你。

小林敬上

# 第三場

　　【燈亮。管理處。這次黃先生是管理員而林先生是住客】

　　【電話鈴聲響徹管理處，黃先生只盯着它沒有接】

　　【未幾，林先生聽着手機上，二人眼神相遇，林先生掛了電話，管理處的電話鈴聲立即停了】

林先生：點解唔聽管理處電話。

黃先生：因為聽咗你就唔會落嚟。

林先生：我個單位沖沖吓涼冇水。

黃先生：總掣係我閂嘅。

　　【黃先生鄭重地走上前】

　　我有啲好重要嘅嘢同你商量呀林生。

林先生：咩事呀？你係咪黐線㗎？

黃先生：我想同你商量嘅事係關於令壽堂嘅。

林先生：我阿媽啱啱出院，我警告你唔好搞佢呀。

黃先生：林生，你信唔信有鬼㗎？

林先生：咩鬼呀？心有鬼嗰啲鬼定內鬼嗰啲鬼？

黃先生：係人死之後嗰啲鬼。

林先生：我即係話界你聽我唔信呀！

【冷風劃過，管理處的光管怪異地閃了一下】

黃先生：林生你要信。有啲嘢你要聽，聽完仲要記得講界
令壽堂知。

林先生：我忍夠你喇！次次界你喺大堂截住我都忍你——
「林生，聽日整䡲㗎」、「林生，停車場搭棚架」
——我識字！我會睇通告！唔使你講界我聽㗎！
你知唔知你搞到我有恐懼症呀？每次見你當值我
都唔想返屋企，直頭想搬去時鐘酒店住！今次仲
癲！無啦啦閂我水喉、call 我落嚟講鬼？仲想搞
埋我老母！你係咪有病呀？

黃先生：冇人要搞令壽堂呀林生，相反，大家都想幫佢。
令壽堂今次住醫院，就係因為擔心你哋住緊嗰層
樓。依家下面就有人上嚟幫你……

**【光管再次閃爍，林先生效棄爭論】**

林先生：同你講都嘥氣，你快啲開返個水喉。

黃先生：你係咪有個姑媽，成日都話你哋搶咗佢層樓呀？

林先生：我阿媽話畀你聽㗎？關你咩事呀？

黃先生：當年你阿爺曾經幫過令尊翁同你姑媽，畀首期佢哋買咗層樓，仲講明供完之後一人一半。但係你姑媽冇幫手供不特止，後來炒期指輸到令尊翁按咗層樓幫佢還錢——【向旁邊】哦，唔係炒期指係輸藍籌股。嘩！藍籌都輸身家？咩 number 呀——

林先生：你同邊個講嘢呀？

黃先生：【指着空凳】其實佢好想親自同你講……

林先生：你覺得我會信咩？我唔信呢啲嘢㗎！我以為你鍾意吹水啫，依家夠膽八埋我屋企啲嘢嚟敲詐我——

黃先生：令尊翁係咪試過想用錢擺平你姑媽呀？呢件事連你阿媽都唔知嘅，令尊翁瞞住令壽堂，帶過你兩兄妹去見姑媽，畀過啲錢佢，不過嗰陣你年紀細可能唔記得。

林先生：我細妹就唔記得——點解你知㗎？

黃先生：想敲詐你嗰個係你姑媽，佢收咗錢又反口，依家佢個仔唔掂咯咪又想返嚟搶你嘅業權囉——【向旁邊】唉呀，我知你趕時間，你交畀我啦好唔好？！

林先生：你唔好扮嘢呀！係咪我姑媽叫你嚟嚇我哋呀？吓？話呢棟大廈鬧鬼然後想嚇我哋走呀？你同佢講，唔使旨意，層樓係我老竇留畀我阿媽嘅，我一定會幫佢守住！

黃先生：100分！佢最想聽到呢一句——更重要嘅係佢想話畀你聽，你個姑媽當年係簽咗份業權轉讓書畀佢嘅。

林先生：你講多一次？

黃先生：業權轉讓書，Transfer of property right。

林先生：頂！我都話冇㗎啦！我個妹死都話冇！

黃先生：家陣就放喺……【向旁邊】哦，你個儲物房嗰堆嘢裏面……用嚟放族譜嗰個嘉頓餅罐。

林先生：……

黃先生：有咗嗰份嘢你哋就唔使驚你姑媽嗰家人搞事。

林先生：……你點知份嘢擺喺邊㗎？

黃先生：你話呢？

林先生：我上去操吓……我上去操吓就知你係咪喺度扮嘢
——

**【林先生正要離去】**

黃先生：等陣等陣——

林先生：點呀？冚底呀？我一話上去操你就笠水呀？

黃先生：文件呢啲嘢轉頭你慢慢操，你要珍惜呢段時間呀，
佢仲有唔夠半個時辰就要走喇……

林先生：邊個佢呀？

黃先生：你屋企仲有邊個佢呀？

林先生：……佢一早已經走咗啦喎，仲點走多次呀？

黃先生：輪迴。佢轉去另一個階段、另一個循環……再返
嚟嘅時候可能係一隻蝸牛或者一塊樹葉，今次係
真正嘅永別。

林先生：……

黃先生：你有冇嘢講？想唔想喊吓？

林先生：……

黃先生：佢走嘅時候你幾歲？

**【林先生正要回答，旁邊已有人搶答】**

9歲？唔怪得之喊唔出啦，9歲應該有啲印象。

林先生：我仲記得好多嘢㗎！

黃先生：咁就最好啦，爭取時間……有嘢就要講喇！

林先生：唔嚛係嘛……咁應該點……一時間要我講咩……

**【林先生深呼吸，緊張得不停踱步】**

黃先生：話就話半個時辰咋，一下子要扯就要扯㗎喇，你
　　　　仲喺度「唔嚛係嘛」「有咩好講」……我真係幫
　　　　你哋唔到！——【大叫】走呀！走呀！唔關事嘅
　　　　人同我躝出去！

**【強風劃過的聲音，物件叮叮咚咚被撞歪掉落】**

嘈喧巴閉，唔關事嗰啲又咁多嘢講！

林先生：點呀依家……

黃先生：放心啦走晒喇，依家得返我哋三個，有咩要講就
好講喇，冇機會喇。

【稍頓】

林先生：你問吓佢知唔知細妹移咗民呀？

黃先生：佢話知，多謝你照顧你阿媽。

林先生：佢咁講係咪潤我？明知我冇乜陪佢……阿媽應該
寧願走嗰個係我……

黃先生：佢話唔好咁講，你阿媽都好嬲你嘅。

林先生：真㗎，如果走嗰個係我，阿媽應該冇咁唔開心。
印象中老竇都係嬲細妹多啲。

黃先生：冇啲咁嘅事。

【稍頓】

林先生：我9歲佢都走咗啦，佢知唔知我啲嘢㗎？

黃先生：唔完整，都係一個概念，未確定輪迴之前都只係
一股能量，依家確定要走，佢先可以聚精會神返
嚟探吓你。

林先生：我印象中佢講嘢冇咁有條理。

黃先生：有條理嗰個係我，我幫佢解釋吖嘛——

林先生：可唔可以分返開，佢講嘅還佢講嘅嘢，你講嘅還你講嘅嘢呀？

黃先生：OKOK……

林先生：話畀佢聽走咗之後屋企搞得掂，冇問題，係爭嗰份業權轉讓書，不過依家佢都專登返嚟通知我，同佢講聲，唔該晒。

【黃先生打哈欠】

林先生：你可唔可以專業少少呀！？

黃先生：唔好意思呀林生，好劫㗎，好傷神㗎，折壽㗎……最慘係唔收得你錢——佢問你仲係咪咁鍾意食瑞士雞翼？

林先生：……鍾意。不過依家……

黃先生：【指着另一張空凳】嗰庶！

【林先生跟隨他的指示向另一張空凳說話】

林先生：不過依家啲餐廳始終整得冇你整嘅咁好味……

【稍頓】

咁你有冇嘢想食？

黃先生：屋企飯。

林先生：幫你唔到，阿媽味覺差咗好多，依家通常都係佢
　　　　買定畀我煮。

【靜默】

黃先生：【向兩邊】如果兩位冇嘢講，我都差唔多落更喇
　　　　──

林先生：你知唔知你咁早死對我有好大陰影㗎？有段時間
　　　　我覺得自己都會好早死。咁點得㗎？如果我都
　　　　死埋，剩返阿媽、剩返阿妹。所以我對佢哋好
　　　　harsh，我只係想佢哋自己搞得掂自己，搞到阿媽
　　　　怕咗我、阿妹又嬲咗我……不過後嚟我諗，我應
　　　　該唔會咁早死，好人先會早死，我呢種人應該有
　　　　排捱。

【黃先生被鬼魂附身】

黃先生：仔，對唔住，太早將生活嘅重擔放喺你身上。不
　　　　過我都唔想，你都要學識放過自己、對自己好啲。

林先生：我知，但係做唔到。

黃先生：你唔一定要陪住阿媽，我知你阿媽都係咁諗。我哋做父母嘅都係想啲仔女好，當你搵到一種適合自己嘅生活方式嘅時候，你都要去試吓，唔使吓吓為人諗……

**【附身的鬼魂突然離開黃先生，林先生也看得出有點不妥】**

林先生：咩呀？走咗喇？

黃先生：走……【鎮定自己】走返埋位。不過我就唔係好認同令尊翁嘅講法，點可以唔理你媽媽呢……

林先生：冇人想聽你嘅意見，你唔好借啲二又叫我搵人結婚！我知道你籠嘢㗎。

黃先生：你講得無錯呀，有啲人以為唔結婚，就真係唔使派利是畀看更，好離譜㗎喎……頭先講到邊呀？……頭先講到——唔好吓吓為人諗……其次就係……工作嘅嘢呢，唔使咁上心嘅，你又唔係真係鍾意嗰份工。

林先生：知道。

黃先生：人生呢，有一個鍾意嘅人都算喇，仲要做埋一份唔鍾意嘅工就真係蹉跎歲月，你唔好要嘥你嘅人擔心呀。

林先生：知道喇，老竇。

【靜默，林先生哭泣，黃先生於心不忍】

黃先生：佢叫我攬一攬你喎。

林先生：吓？

【二人擁抱，林先生哭得更厲害】

林先生：如果畀我知道呢單嘢係流嘅我一定搵人揼實你！

黃先生：我都怕第二啲住客見到誤會。

【向兩邊】

好囉好囉，時間差唔多喇。你又睇唔到佢走，咪畀佢目送你囉。

【林先生正要離開，又遲疑】

林先生：我到依家都唔係好信……不過，【向某方】拜拜，多謝你，雖然只係得 9 年，但係如果我今日有任何好嘅嘢，都係因為嗰 9 年。

【稍頓】

可唔可以幫我哋影張相?

【黃先生幫林先生跟空凳拍照】

【林先生下,黃先生自言自語】

黃先生:⋯⋯你哋話係咪離譜吖,咁冇人情味嘅,人哋都
　　　　未講完,一嘢就扯走咗佢,好彩我識得執生啫。

【林先生突然折返】

林先生:你仲同我老竇講緊?

黃先生:唔係!走咗喇,仲有其他街坊嘛。

林先生:哦⋯⋯

黃先生:做咩呀?揾唔到份轉讓書咩?

林先生:我未上到去⋯⋯不過突然間諗起⋯⋯冇嘢喇都係
　　　　——佢會唔會再返嚟㗎?

黃先生:唔會啦⋯⋯

【黃先生走上前】

有好多嘢都唔使講㗎喇,明㗎喇⋯⋯

林先生：頭先佢話想攬嗰嘢係佢真係想攬，定係你嘅意思？

黃先生：梗係佢嘅意思！爭啲唔記得！漏咗個包裹。

林先生：個地址啱，但係收件人唔係寫我個名喎。

黃先生：令尊翁話係上手業主嘅，佢話你哋識嘅，咪當幫吓人囉。

**【林先生拿着那個再大一點的銀色盒子欲下，又折返】**

林先生：By the way 可唔可以幫我開返個水喉？

**【燈光轉變。場景轉變。「小兵」樂隊唱《晚春》】**

*歌詞：*
*夜了又生相思　然而未知你在何處*
*歲月無言　風亦無語　會否饒恕*
*人生得幾多自私　燈影下罄竹難書*
*得水如魚　衹是夢語　我心何處*
*燃一絲線香在此　燒不盡你的沉思*
*午夜來時　灑下微雨　有種極致*

## 【林先生寄給黃先生的第四封信】

林先生：【畫外音】

1970 年 6 月 21 日。雨。

敬愛嘅黃先生⋯⋯係咪以為我發咗達唔識人？有冇奇怪點解咁耐都未收到我嘅錢？有冇擔心我遇上交通意外？⋯⋯人生實在有太多可能，而我，偏偏遇上一個騙局，變得一無所有⋯⋯我曾經穿州過省咁去追捕嗰班騙子，憤怒令我忘記自己嘅夢想。直到今朝因為避雨喺間咖啡廳見到一個關於「機會成本」嘅講座，我諗起你，諗起你當初如果冇將筆錢借畀我，會用嚟做咩呢？做生意？買股票？買磚頭？我記得你講過鍾意睇武俠小說，將來有機會想試吓做作家，照咁講，你選擇借錢畀我就係延遲自己嘅夢想，原來我嘅「機會成本」，就係你⋯⋯我又點可以用仇恨代替你嘅夢想呢黃先生？

<div align="right">小林</div>

# 第四場

【燈亮。咖啡廳。這次黃先生是店長而林先生是應徵者】

【黃先生定睛看着杯子，林先生則定睛看着黃先生，時光凝住一樣】

【良久得尷尬】

黃先生：飲得。

【林先生立即拿起杯子喝】

唔好停——但係又唔好咁快——感受吓啲咖啡，通過喉嚨滑落到肺腑⋯⋯冇錯喇，吸入去嘅係亞熱帶雨林，你感唔感覺到粒咖啡豆係冇停止過生長，啲枝葉繼續向四方八面伸展，你應該會聽到滋潤佢嘅滂沱大雨、喺樹椏之間拋嚟拋去嘅長臂猿⋯⋯唧唧咕咕唧唧咕咕⋯⋯點呀？

林先生：唔係好夠熱。

黃先生：係嘛？但係嗰種餘溫就好似落日一樣咁靚同溫柔吓嘛？

林先生：我幾時可以返工？

黃先生：我哋未去到嗰個階段。

林先生：你意思係，你仲未決定請唔請我？

黃先生：林先生，你個心好急……

林先生：我哋今日已經玩咗兩個鐘連續見咗三日……

黃先生：我哋間咖啡店叫做 Time Capsule……聞吓——

【黃先生遞了一包咖啡豆給林先生】

覺得點呀？

林先生：好香。

黃先生：經歷……

林先生：……好凍，因為畀雨淋……同埋有隻嘢喺後面叫
——唧唧咕咕唧唧咕咕……

黃先生：唔會囉，埃塞俄比亞豆嚟㗎呢隻。

【第二包】

Senses……

林先生：……應該都多葉呀嗰啲嘢嘅……爽嘅……

黃先生：印度豆。好啲喇。

【第三包】

How about this one？

林先生：呢隻我知喎！有 First Love 嘅味道──係紫丁香！

【黃先生覺得奇怪，一看】

黃先生：Sorry 係防潮包！蘭姐又將啲嘢亂咁擺！

林先生：黃生，我真係好需要呢份工㗎！

黃先生：淨係呢個切入點都錯晒，你當店長係一份工！

林先生：我依家唔係見緊工咩？

黃先生：Well 係，但係你揾返自己嘅初心先⋯⋯點解你會
　　　　㗎到呢一步？

【林先生認真地想】

林先生：⋯⋯因為我失咗業差唔多兩年⋯⋯喺呢兩年我見
　　　　過好多份工⋯⋯由 contract 到代課到補習老師我
　　　　都見過⋯⋯但係唔知點解冇人請⋯⋯之後我就㗎
　　　　到呢度，Time Capsule⋯⋯

黃先生：⋯⋯勇敢啲⋯⋯

林先生：……見到個咖啡壺——

黃先生：Yes……

林先生：隔離貼咗張招聘廣告……

黃先生：你咁樣逃避我係幫你唔到㗎！

林先生：黃生，我真係好需要呢份工，如果唔係我會癲㗎！其實我唔一定要做咩店長呀、咖啡師，我唔介意搬搬抬抬，但係同啲南亞一齊搬搬抬抬我邊夠佢哋嚟？同埋話晒我以前都叫做係個科目主任，喺呢度搬搬抬抬點都文青啲吖……最重要嘅係，呢間咖啡店近我以前教嗰間中學——

黃先生：你唔係嗰啲侵犯學生至畀人炒嗰啲教師嘛？

林先生：唔係唔係，我教通識啫。

黃先生：明白明白。

林先生：我想喺以前教嘅中學附近做嘢都冇企圖㗎！純粹因為我個女仲喺入面讀緊。

【黃先生看着林先生，突然覺得他經歷了很多，便走上前給他一個擁抱】

黃先生：I'm sorry... We all know what had happened...

林先生：黃生，我需要嘅唔止一個擁抱——可唔可以講返份工？

黃先生：Sure sure⋯見你咁慘咁有誠意，不如我畀啲貼士你，等你一陣見店主嘅時候可以攞多啲分？

林先生：咩店主？你唔係老細咩？！

黃先生：我哋呢度冇「老細」呢個 concept 㗎。我係店長，店主即係——

林先生：畀錢嗰個。

黃先生：你可以咁講嘅。

林先生：黃生，我真係有諗過你一間咁細嘅 café 喺管理層上都搞到咁有規模——我想問吓除咗店主，對上仲有冇啲咩？譬如使唔使見董事局呀咁？

黃先生：咁又冇，不過我哋係有長老會，我哋長老會喺你試用期間時不時嚟考驗你。

林先生：咩長老會呀？

黃先生：佢哋就係我哋歷屆嘅店長喇，我哋嘅關係好好㗎，佢哋成日返嚟探我哋又幫我哋訓練啲細嘅，第日到你畢業之後，都歡迎你返嚟探我哋㗎。

林先生：⋯⋯

黃先生：講返店主。第一個貼士係慢。第二個貼士係慢。第三個貼士⋯⋯

林先生：都係慢。

黃先生：因為佢係一個好 take time 嘅人⋯⋯

林先生：比你更 take time ？

黃先生：Of course ！

林先生：⋯⋯

黃先生：因為佢覺得，凡係好嘅嘢都 take time⋯⋯

林先生：⋯⋯

黃先生：凡係難嘅嘢都 take time⋯⋯

林先生：⋯⋯

黃先生：凡係有原則要堅持嘅嘢都 take time⋯⋯

林先生：⋯⋯

黃先生：點解要 take 咁多 time？因為要預埋迎接困難嘅時
　　　　間、盲摸摸嘅時間、行回頭路嘅時間、中途放棄
　　　　嘅時間、挫敗沮喪情緒波動想躺平嘅時間，係要
　　　　經歷好多嘅時間，【手臂像時鐘走動】滴答……
　　　　滴答……你先至會得到你最想要嘅嘢。

林先生：我哋依家喺咩階段？

黃先生：我地再等下。

　　　　　　【林先生調整好心情】

林先生：咁依家有咁多時間我哋可以做啲咩呀？

黃先生：善良啲，幫吓人，幫吓我……

　　　　　　【輸送帶運出一個更大的銀色盒子】

　　　　幫我將呢個盒送去一個地方。

　　　　　　【林先生走上輸送帶】

林先生：送完之後我係咪可以即刻返工？

黃先生：你個心，好急。

　　　　　　【林先生由輸送帶送離場】

【燈光轉變。場景轉變。「小兵」樂隊唱《香港製造》】

*歌詞：*

*Mirror mirror on the wall*
*Who's the fairest of them all*

## 【林先生寄給黃先生的第五封信】

林先生： 【畫外音】

1982 年 9 月 5 日。晴。

敬愛嘅黃先生，我諗我哋要傾吓「債務重組」。呢幾年我唔止冇儲到錢還畀你，仲欠落更多債，因為我去咗讀書⋯⋯記得你以前成日話讀書就好似騎膊馬，幫自己睇遠啲。可能係資質有限，讀完幾年我並冇覺得自己識多咗嘢，反而畀我知道世上仲有好多好似我咁黐筋嘅人，會廢寢忘餐咁去研究埋啲無謂嘢，譬如我有個同學專門研究電力車，另一個成日對住部叫電腦嘅機⋯⋯雖然大家都唔知大家搞緊乜，但係同佢哋一齊我覺得冇咁孤單。另外，我租咗間工作室，可能你唔信，但係我真係冇放棄過還錢畀你。

小林敬上

# 第五場

【燈亮。工作室。這次黃先生是醫生而林先生是記者。

【二人先在鏡頭前做幾個疑似厲害招式】

林先生：…… 小心個聽筒發咗去後面！OKOK！拍完 video，依家補返啲硬照。

【換相機】

可以再 chok 啲……hold 住 hold 住，【林先生不停拍照】Good ！ Very good ！要唔要界啲嘢你晾住？【幫他用垃圾筒墊高腳】Ok ！夠！

【黃先生一聽到「夠」即放軟手腳】

黃先生：今日狀態麻麻……

【林先生一邊為黃先生戴咪】

林先生：Dr. Wong，陣間個訪問非常簡單，我會先問你一啲 background 問題，譬如你做邊科呀？幾時開始打泰拳呀？然後就講吓打泰拳點幫你紓壓……

黃先生：即刻做呀？可唔可以抖抖？

林先生：三年疫情仲未抖夠呀醫生？又話啲非緊急手術停晒嘅？

黃先生：咪就係儲埋儲埋一鋪過還囉，我今日嚟之前已經做咗三個手術⋯⋯

林先生：都辛苦嘅，依家出私家都啱嘅。

黃先生：⋯⋯你點知？我秘書爆畀你知㗎？

林先生：真㗎？我估吓咋，不過我哋做記者都聞到㗎喇，啲醫生開始拋頭露面即係就快出私家⋯⋯冇嘢喎，咩年代呀？仲講忠誠咩？沉船啦仲唔走呀？真係愛我別走呀？

黃先生：幫幫手，一陣正式訪問嗰陣避重就輕，我啱啱先升職，費事畀人話我跳船、起飛腳咁啦。

林先生：放心，我哋呢個頻道淨係講健康資訊，好 leisure。你坐喺個箱上面吖⋯⋯

【林先生把變大了的銀色箱子放置好】

得就嚟喇喎⋯⋯

【一切準備就緒】

　　　　　Dr Wong 請問你係邊科㗎？

黃先生：我做骨科嘅⋯⋯我哋呢科對體力嘅要求比較大
　　　　嘅⋯⋯

林先生：可唔可以自然啲！啪啖氣先，鬆返啲，或者試下
　　　　揾啲嘢揸住。

　　　　【把拳套交給黃先生】

黃先生：即係好似打泰拳咁⋯⋯

林先生：係呀係呀！

黃先生：完全明白。

林先生：預備好我哋再嚟⋯⋯Dr. Wong 請問你做邊科㗎？

黃先生：我做骨科嘅，喺手術室成日要托大腳，所以體力
　　　　少啲都唔得㗎！

林先生：係咪因為要練 fit 啲，所以先開始玩泰拳呀？

黃先生：體能上我就不嬲都唔差嘅，我玩泰拳主要係因為
　　　　工作壓力，你知啦呢兩年好多醫護人員移民──

林先生：唔好意思呀⋯⋯得！或者我陣間返去至 cut。

黃先生：Cut 咩呀？

林先生：……可唔可以唔好提「移民」兩個字？

黃先生：唔提移民？

林先生：因為我哋呢個健康資訊頻道都係一啲 leisure 嘢，費事太 heavy 啦。

黃先生：一句咋嗎，我唔會 elaborate 㗎喎。

林先生：都係啫，「移民」呢兩個字喎，即刻令人聯想起咩呀？機場呀、眼淚呀咁，無謂啦。

黃先生：make sense。

林先生：我哋由工作壓力嗰句嚟過——

黃先生：由「體能上我就不嬲都唔差嘅」嗰句開始？……

林先生：係、係……

**【重新準備就緒】**

黃先生：我體能就不嬲都唔差嘅，打泰拳主要係因為工作壓力大，你知啦呢兩年……人手短缺……**【林豎起姆指】**我哋喺公家做嘢係要面對青黃不接嘅現實——

林先生：唔好意思、唔好意思⋯⋯係咪唔好講得咁 specific 呢？即係，費事比人覺得你投訴公營機構⋯⋯

黃先生：我 project 咗呢種 energy 咩？咁梗係唔得啦！

林先生：你知啦依家啲人好容易擺錯 focus 㗎嘛⋯⋯

黃先生：仲要我轉頭就走喎！

林先生：仲要你諗住走！

黃先生：唱完人就走，咁好冇修養！

林先生：醫生都係咁話，好嘅好去吖嘛。

黃先生：⋯⋯咁不如我淨係話：人手短缺、青黃不接，完。

林先生：好！就咁話。

黃先生：⋯⋯OK 人手短缺，青黃不接——

林先生：Sorry，唔好意思，你唔好話我敏感呀吓⋯⋯

黃先生：你即管講吖，唔緊要⋯⋯

林先生：係咪要考慮唔好用「青黃不接」呢類四字成語呢？

黃先生：對唔住，我中文唔好，青黃不接有咩問題？

林先生：青黃不接喎⋯⋯青「黃」不接喎⋯⋯

### 【黃先生恍然大悟】

黃先生：Oh my God！Oh my God！你真係救我一命，好彩有你！你哋啲寫稿佬真係……啲人成日話每個有錢人身邊一定要有個醫生同埋律師，計我話今時今日喺香港，想逢凶化吉，一定養返個寫稿佬看下門口。

林先生：我承認呢方面我係比較謹慎同細心，無謂冒險啦！

黃先生：你啱你啱！你知唔知我成日瀨嘢㗎，因為我冇顏色概念，我直情係有少少色盲，我同我啲嘅都係咁講，朝朝早啲衫都係我老婆幫我襯色……其實「我對顏色無咩概念」呢一句，啲人聽到會唔會覺得我都係有 preference 㗎？

林先生：醫生，依家已經唔係你有咩 preference，而係喺人哋口中你係咩 reference 呀！

黃先生：「唔係我有咩 preference，而係人哋口中我係咩 reference」！世事都被你看透喇寫稿佬！

林先生：我依家做嘢嘅標準就好簡單㗎——寧願黐黐地線，都唔好 high 到條線。

黃先生：喂！唔好講笑，交換卡片——你除咗幫呢度寫仲
　　　　有冇——

林先生：我都有接 freelance……

黃先生：咁掂喇！你一定要幫我，有你幫我看門口我就放
　　　　心喇！

林先生：唔好咁講……介唔介意同我講，新 clinic 喺邊呀？

黃先生：梗係跟大佬啦。

林先生：入私家醫院呀？邊間呀？

黃先生：未簽約，唔方便講……

**【卻即時用口型把私院名字告訴林先生】**

林先生：哦嗰間——劫富劫貧，一視同仁！

黃先生：呢句你都知！真係內行呀——個訪問幫我寫好
　　　　啲！我做到上流，包你做到寄生族！靠晒你喇！

林先生：我靠你就真，話我知邊間公院走得最多人，等我
　　　　唔使帶兩個長老去撞板。

黃先生：Off record……再醒你！

林先生：講返工作壓力⋯⋯諗到點答未呢？

黃先生：⋯⋯一係我話係我個人問題，咁就唔會得罪任何人啦？工作壓力大係我自己嘅問題，話我蛇瘌又好、做嘢慢又好⋯⋯

林先生：但係會唔會同你嘅形象有衝突呀？

黃先生：咁又係喎，蛇瘌又打泰拳，好似精神分裂咁喎⋯⋯點講好呢⋯⋯

林先生　要唔要我哋啲寫稿佬幫你講好個故仔？

黃先生：最好啦！

林先生：你一路講我一路提，好冇？

黃先生：咁咪斷晒？

林先生：返去再剪接吓就得喇。

黃先生：天才！

林先生：開場白嗰度再嚟⋯⋯

黃先生：「體能上我就不嬲都唔差嘅，但係打泰拳主要係因為工作壓力大⋯⋯」

林先生：然後 tag 返去自己嘅問題……

黃先生：點解工作壓力大呢？純粹係我個人嘅問題……我有咩個人問題呢……【實在想不到】其實我 OK 完美嘅……不過我中文程度唔好啦——同埋我好怕熱！

林先生：可唔可以講吓你係點對病人呀？

黃先生：我對待病人呢……就好似我自己親生父母、親生仔女咁……

林先生：畀啲例子，講下點親？

黃先生：我會將自己個私人電話畀埋佢哋……24 小時 on call 咁，有時我都驚自己頂唔順……但係我又唔忍心放棄我啲病人喎……

林先生：於是？

【林先生繼續提示】

黃先生：於是……我點會冇壓力呢？但係我嘅壓力都係因為……自己對自己嘅要求！

【林先生拍手】

林先生：Dr. Wong 真係美貌與智慧並重、口術與醫術共存，假以時日，唔好話月球人——一個月一球，你直頭一星期一球，星球人呀！

黃先生：承你貴言！最好就不求人啦！

【電話響起，黃先生接了】

Dr. Lo……係、係……明白明白……absolutely，好，一於咁話。

【黃先生掛上電話】

黃先生：Shit！

林先生：冇事呀嘛？

黃先生：我諗我哋個訪問要再錄過。

林先生：點解？

黃先生：啱啱老細打嚟，話尋日有同事喺個 secret 群組爆壓力太大、工作量過重，上頭開咗緊急會議，希望上層帶動正能量，鼓勵下屬唔好成日開口埋口講壓力……

林先生：Feel 到啦！好彩頭先同你避晒啲劫！

黃先生：弊在我哋頭先個訪問係承認有工作壓力㗎！

林先生：你原本講嗰啲真正原因，我會幫你 cut 晒㗎嘛，後來解釋返個壓力係「源自內心」——

黃先生：邊個會明呀？

林先生：即係，嘩一開頭你話打泰拳係因為工作壓力——

黃先生：好熱呀好熱呀，我依家聽到「壓力」呢兩個字就覺得好熱！好負面呀！

林先生：你原本講嗰啲原因先負面，依家講緊嗰啲就好正面——

黃先生：點解你講極都唔明喫寫稿佬？我叫你 cut 咗講壓力嗰 part 呀！

林先生：我哋得嗰 part 咋嗝，cut 咗咪咩都冇？

黃先生：畀呢段訪問出街我就真係咩都冇！

林先生：你信我啦！段嘢係冇問題嘅，你信下我專業得唔得呀？

黃先生：專業⋯⋯行行都係專業！但係有啲專業係專業過
其他專業㗎，你信下我呢個專業得唔得呀？點解
唔可以由頭錄過呢？

林先生：好，由頭錄過囉，睇你點講！

黃先生：嚟吖！

林先生：Action！講！點解打泰拳？

黃先生：體能上我不嬲都唔差嘅，我打泰拳係因為⋯⋯

林先生：唔好提有工作壓力呀！

黃先生：⋯⋯

林先生：唔好提有工作壓力呀！

黃先生：我打泰拳⋯⋯

林先生：唔好提有工作壓力呀！

黃先生：我打泰拳係因為我冇工作壓力，吹呀！唔拍喇！
我依家取消個訪問，畀返張 memory 卡我！

林先生：⋯⋯

黃先生：畀我！

林先生：唔畀！

黃先生：你唔好迫我呀！

林先生：你唔好迫我呀⋯⋯

**【黃先生忍不住粗暴地拉住林先生】**

黃先生：你係咪玩嘢呀！你係咪覺得我哋啲醫生好蝦啲
呀？

林先生：我冇熄機㗎⋯⋯

**【黃先生立刻警覺地避開鏡頭】**

黃先生：可唔可以熄咗佢先？

林先生：可以！

**【林先生關機】**

黃先生：⋯⋯由幾時開始冇熄？

林先生：由頭到尾都冇熄！

黃先生：⋯⋯Sorry⋯⋯算我唔着⋯⋯你畀返張卡我——五
皮！

**【林先生取出攝影機裏的記憶卡】**

林先生：如果我將呢張卡寄畀【模仿他剛才説私院的口型】
　　　　……五萬？你呢啲星球人，至少都一球啦！

黃先生：你仲有冇第二部攝錄機？

林先生：一部仲唔夠呀？！

【黃先生慢慢跪下】

黃先生：……大佬，我唔啱、我唔着……開心價——13萬8？

林先生：有啲專業係專業過其他專業。

【燈光轉變。場景轉變。「小兵」樂隊續唱《睇戲》】

歌詞：
飲返一杯乾一杯
*Drink to Hong Kong*
飲返一杯乾一杯
*Drink to Hong Kong*
飲多一杯乾三杯
*Drink to Hong Kong*
終於打烊先知 *the ferry has gone*
(白：各位觀眾，現在中場休息十五分鐘)
睇戲　繼續睇戲　繼續買飛　去睇戲

——中場休息——

# 第六場

【燈亮。舞台上。這次黃先生是 Donor Wong 而林先生是 Donor Lamb。壯闊華麗的交響音樂前奏出，黃先生先艷麗登場】

黃先生：【意大利文】

La donna è mobile （善變的女人）

qual piuma al vento, （如羽毛飄風中）

muta d'accento e di pensiero. （言不由衷，反覆無常）

Sempre un amabile （看起來總是可愛的）

leggiadro viso, （誘惑藏於溫柔）

in pianto o in riso （你看她剛在哭泣）

è menzognero. （卻又露出笑容）

La donna è mobile（善變的女人）

qual piuma al vento,（如羽毛飄風中）

muta d'accento e di pensier.（言不由衷，反覆無常）

E di pensier（反覆無常）

E di pensier（反覆無常）

【過場音樂，林先生亦艷麗登場】

林先生： 【廣東話版本（填詞：林海峰）】

願望是希望

願望就是希望

希望我希望

給大家希望

越夜越光亮

越望就越光亮

光光的光輝

光輝的光光

日日是好日

就是日日好日

唱好正氣歌

光輝真理

多麼優美

讓天天光輝都給你

【黃先生對林先生的唱詞先是愕然，但他克制自己，去到原本重複唱「E di pensier」應該要加入的時刻沒加入，林先生也遲疑了，音樂此時驟停】

林先生：阿 Mr. Wong，做咩呀？入唔到呀？

黃先生：我唔係入唔到⋯⋯

【因為停得太突然所以觀眾聽到工作人員碎語】

DSM　：【畫外音】又要搞一陣⋯⋯

黃先生：我都話慈善籌款晚會都需要一個導演啦——【向觀眾席】PR 唔使講嘢，no offense but this is way beyond your intellect⋯⋯呢個係關乎表演嘅 professionalism⋯⋯【向台側的樂隊】樂團指揮又唔想介入，明嘅，冇人想得罪任何人⋯⋯咁我應該同邊個講呢⋯⋯【向控制室】大會總監可唔可以畀少少意見呀？

林先生：不如睇吓我幫唔幫到你吖？使唔使我喺你入之前用聲調——或者手影提示你？

黃先生：Mr. Lamb，我唔係入唔到，呢首 La donna è mobile 我三歲就開始識唱，倒轉頭播我都入到。

林先生：咁你做咩唔入呀？

黃先生：因為我好詫異。Mr. Lamb，我諗你唔識舞台規矩，冇人喺 final rehearsal 改嘢㗎，點會將啲歌詞改做中文㗎！

林先生：我哋尋日先第一次夾，我見成件事咁即興，於是咪加返幾粒字囉——

黃先生：唔即興㗎，籌備咗半年㗎喇，個 rundown 係遲咗出、又夾唔到啲大忙人嘅時間做 rehearsal，但係我自己就請咗個 quartet 練咗一個月㗎喇。

林先生：大家出錢出力都係為咗幫間學院籌多啲錢啫，尋晚我忽發奇想，與其唱啲冇人識聽嘅嘢，不如寫返啲人人都會有得着嘅歌詞，咁成件事咪更加有意義囉？

黃先生：冇人聽得明？呢首係 La donna è mobile，冇人唔知 La donna è mobile 講咩㗎——【向觀眾】你知唔知講咩？

林先生：Mr. Wong，作為 donor 我哋都要落地少少，唔係個個好似我哋咁幸福可以喺偉大嘅歌劇嘅薰陶下成長㗎。

黃先生：我睇你就一定冇呢種 privilege 啦，唔係點會將人哋好地地一首經典意大利歌改咗做粵曲呀？

林先生：咁你即係對我改嘅版本有意見，而唔係對總綵排先嚟改嘢有意見啦？點解你唔直接講啫？

黃先生：我唔係對你改嘅版本有意見，因為你嗰個唔係一個版本，佢只係一堆唔啱音嘅字，同埋一堆唔啱字嘅音，互相屠殺，it's massacre to the ears！

林先生：哦哦哦，嗰啲 vento、e di pensier，你就聽得好入 ears？你係咪咁嘅意思？

黃先生：嗰啲係意大利文，170 年以來係同 Verdi 嘅音符水乳交融，唔係話改就改……how dare you！

林先生：你咁講所有嘢都唔應該翻譯啦……

黃先生：唔係，我只係覺得唔係所有嘢都需要翻譯……你咁鍾意翻譯？翻譯餐牌囉！

林先生：但係人哋都唔知你唱乜！無人明嘅嘢有乜意思？存在有乜價值？我依家重新編寫歌詞，係希望帶出真善美，每一句都充滿希望同光輝。I'm pretty sure 今晚每一位觀眾聽完之後都一定會有嘢帶走，呢個就係我嘅初心。

黃先生：帶走咩呀？場刊呀？你知唔知自己講緊啲咩呀？你依家講緊 art and functionality，每一個真正嘅 artist 都知道 Art 係唔需要咁功能性，音樂係自然會帶你去 feel，你唔使用腦㗎，你用個心去感受得㗎喇。

林先生：但係呢個係歌劇吖嘛，歌劇真係有好多字㗎喎，有字啲人就會想知佢講乜㗎啦！聽到啲字又唔知佢噏乜，懶神秘咁樣，我哋唱緊摩斯密碼呀？定係國家機密呀？

黃先生：Art is art！唯有用心去 feel，你先感受到蘊藏喺藝術作品入面、佢真正想講嘅嘢，Art is unspeakable。你只係執着喺表面嘅文字，根本進入唔到藝術。

林先生：寫咗大家識聽嘅詞就唔係藝術？係咪咁嘅意思呀？ Hello ？冇人答我？我好尊重藝術，我都好尊重你㗎。

黃先生：Thank you.

林先生：You are welcome. 我哋最近出咗隻「正氣健康即食米線」，幫我哋個廣告作曲嗰位朋友話要用純音樂，我開頭由佢，但係後尾我諗吓，人哋都唔知你賣乜，所以我同佢講：畀首歌我，畀我試下寫啲字入去。呀！我自己都估唔到，用咗兩三分鐘就寫起啲詞，結果我地啲米線賣到斷晒市！即係話咩呀⋯⋯藝術係要畀人明㗎！

黃先生：Mr. Lamb 我知道應該點樣同你溝通喇，我試下用你嘅語言同你講⋯⋯let me put it in this way：「米線」就是「藝術」。食米線唔係要去明啲米線㗎嘛，食米線係去 feel 佢裏面真正嘅味道。

林先生：Mr. Wong，我諗你對米線嘅認識⋯⋯容許我用呢兩個字——「膚淺」嚟形容——我哋嘅米線寫明大辣、中辣、小辣、微辣同埋「納米辣」，你寫清楚，啲顧客先至明自己食緊啲乜嘢，呢個就係我所講嘅：「文字的力量」！

黃先生：I cannot talk to this 'thing' anymore ！

林先生：唔係呀，我好想同你溝通，我好想你 talk 得通我⋯⋯

DSM ：【畫外音】兩位傾完未？唔好意思，只可以練多一次，之後要交時間比下一組㗎喇！

【音樂出】

林先生：嘦，我就捐咗咁多——【數字手勢】先得到呢分鐘嘅表演，我點都唱我寫嗰個版本㗎喇。

黃先生：我就捐咗咁多——【數字手勢】唔通要我讓步呀？

林先生：我唔係話為啖氣，我只係想透過音樂，傳遞正氣畀下一代。我依家決定捐⋯⋯【數字手勢】咁多。

DSM ：【畫外音】送佢哋走，下一位！

【二人爭持之下踏上輸送帶，穿過銀色大箱般的隧道離場】

【燈光轉變。場景轉變。小兵樂隊唱《香港製造》】

歌詞：
細蚊仔好嘢
故宮睇好嘢
守規矩好嘢

**【黃先生寄給林先生的第一封信】**

黃先生：**【畫外音】**

1963 年 8 月 17 日。晴。

林賢弟：

收工返嚟收到你第一封信，知你平安到埗，太好喇！我同阿娣輪流睇你寫嘅信，睇咗好多次！

阿仔已經滿月，我哋都習慣屋企多個細路，我成日用你發明嗰個擴音杯唱歌畀佢聽，但係佢好似唔多識欣賞，阿娣話因為我唱得太難聽。你喺外頭做嘢要小心身體，凡事忍讓，結交多啲好人。借錢嘅事你唔好掛住，咪等自己分心，要專注先做得出成績，做得出成績自然還到錢，我對你好有信心。

你封信冇回郵地址，係咪仲未搵到地方落腳？咁我先將呢封信放入鞋盒，連埋下封一次過寄畀你！

老黃敬上

# 第七場

【燈亮。洗手間。這次黃先生是黃大狀而林先生是林大狀，兩人前仆後繼上場】

林先生：地拖地拖……

黃先生：搞到好似畀黑社會追斬咁……

林先生：希望佢哋唔會揪實 Q 爆門入嚟啦！

黃先生：唔會啦呢個法院個 morning break 冇人㗎，如果唔係我都唔會約你喺度排！

【二人開始放置好自己的隨身物然後做熱身】

林先生：好彩你諗到咋，我真係唔知點喺星期五個小學畢業禮之前抌時間出嚟排！

黃先生：喂你冇爆響口吖嘛？

林先生：爆咩？爆畀個女知？梗係冇啦！

黃先生：家教會啲人鬼死咁緊張，成班家長差唔多要我哋發毒誓，話千祈唔好爆個表演出嚟、話咩 surprise 喎。

林先生：一陣啲細路見到我哋做埋啲咁嘅嘢唔慌唔 surprise。

黃先生：你唔好嚇我。

林先生：你嗰個我唔知，我個女呢排唔知係咪步入青春期，我一講嘢佢就反白眼，當我仇人，我淨係企喺度都有罪。

黃先生：唔係喎，我嗰個仲好 sweet。

林先生：咁咪好囉。

黃先生：你個女都 sweet 嘅，你唔好日日「敦」起個老竇款！

林先生：「敦」都要做埋啲咁嘅嘢！畀啲 client 見到我做呢啲嘢唔使出嚟行㗎喇！

黃先生：我就豁出去㗎喇！平時都係我前妻攞晒分，今次係唯一嘅機會晒冷，我就搏咗條老命——

【見林先生想把外套除下】

你做咩？

林先生：除咗件袍方便啲吖嘛！

黃先生：着住件袍好！你冇見過套服裝咩？

林先生：冇呀……

【黃先生給林先生看手機圖片】

邊嚿個設計㗎？！

黃先生：6C Hannah 個家長。好似話攞過咩美指獎好嚿巴閉咁。

林先生：着到 Harry Potter 咁。

黃先生：所以我咪話唔好除囉，習慣吓，依家我哋咪係兩隻 Harry Potter。

【林先生重重嘆了一口氣】

唔好咁！提起精神——

【林先生再重重嘆了一口氣】

啲細路讀書好辛苦，小學畢到業係一種成就㗎喇。

林先生：大佬啲學費好貴㗎！供得起先係一種成就呀！

黃先生：Stop it⋯⋯我哋今日跳三次、聽日跳三次，跟住你有兩日去咗九龍嗰邊⋯⋯

林先生：星期五返嚟㗎喇！

黃先生：當日夾多三嘢——嗰晚演出就 sure win ！

【其時二人已準備好一切】

林先生：我喺 conference room 撻咗隻杯。

黃先生：做咩？

林先生：擴音器——

【音樂出，BLACKPINK 的《How You Like That》】

【林先生很優秀，黃先生卻拒絕跳】

【黃先生把音樂停了】

黃先生：呢隻原裝正版，咁快我跳唔到㗎！

林先生：OK，有隻慢啲嘅……

【林先生選了超慢版音樂，二人像在月球慢步】

【黃先生又把音樂停了】

林先生：點呀又？

黃先生：咁慢，好似仲迍。

林先生：怕咗你呀，最後一隻……

【林先生選了中版，二人終於能跳上一段】

舞步口訣：

跳舞　唱歌
話劇　朗誦
阿仔　阿女
瓣瓣都掂

補習　彈琴
游水　芭蕾
珠心算
乜都係錢

又要書簿費　吓
又要生活費　吓
屈我啦屈我啦
我冇問題

喂！攞晒我啲錢
喂！攞埋我條命
做契弟　唔做契弟
everything is wrong

黃先生：唔得，啪啪、啪啪⋯⋯

林先生：跳咗冇耐咋喎⋯⋯

**【黃先生拿出兩樽水】**

黃先生：嚟，飲啖水先啦⋯⋯

林先生：係咪證物嚟㗎？

黃先生：唔緊要，我一陣買過新嘅！

林先生：請你食薯條？

黃先生：唔啦，仲有下一場。

**【二人坐着休息】**

林先生：諗住幾時送個女出去讀書？

黃先生：佢阿媽話讀埋中二喎⋯⋯

林先生：咁咪要讀 boarding school ？

黃先生：係喫喇，你知唔知佢哋學校舊年中三走咗一班。

林先生：咁早放走個女，當冇喫喇，預生過個啦。

黃先生：我冇 say 吖嘛，雖然話 joint custardy，你知我不嬲
　　　　都冇得話事喫啦⋯⋯

林先生：好心你啦，呢啲位都扮好人，如果邊個要搶走我個女，打到終審我都同佢死過！

黃先生：唔係扮好人，而係我都唔知點揀呀，以前我哋讀書好簡單咋嘛，依家啲玩法都唔同晒：Local school 呢條線、國際學校就嗰條線、去美國讀就呢邊、英國澳洲又另外一邊⋯⋯

林先生：可以畀佢哋出去讀書，但係要同佢哋一齊成長！

黃先生：你去問吓走咗仔女嘅家長啦，我唔同你拗。

林先生：我同意畀佢哋早啲出去見識：旅行、summer school、去滑雪，盡㗎喇！

黃先生：你同佢地拗啦，我淨係有資格畀錢㗎啫！

林先生：你會後悔㗎，佢哋都會後悔㗎！

黃先生：唔好提我，我仲有兩年幸福嘅時光。

林先生：兩年好快過㗎咋！

黃先生：其實我依家好慶幸自己離咗婚，一個禮拜淨係見得個女兩次，某程度我係慢慢適應緊呢種分離。你就唔同喇！一摵就斷！

林先生：你依家涉嫌恐嚇㗎？

黃先生：告我呀笨？我練舞先。

林先生：咻夠喇？你得唔得㗎？

黃先生：唔得都要得啦，我要透過呢隻舞畀我個女感受到 Daddy 對佢嘅愛！

林先生：Really ？ Show me your love ！

【強勁音樂出】

**【黃先生寄給林先生的第二封信】**

黃先生：**【畫外音】**

1970 年 10 月 23 日。

林賢弟：

雖然明知呢封信寄唔到畀你，我都好想寫幾隻字畀你。

坦白講，呢幾年見你冇乜音訊，都知道你喺外面好唔容易，試過幾次想託人搵你，到最後都打消念頭。難得你仲記得我鍾意睇武俠小說，我就用武俠小說嘅橋段鼓勵你：通常啲主角一開頭都係畀人打得最慘嘅，因為人喺最痛苦嘅時候先會練到大智慧同好武功，同埋人喺最低位嘅時候先會遇到真正嘅朋友，你都會一樣㗎賢弟！信我！有志者，事竟成！

我下個月就搬屋喇，但係我已經同包租婆講咗，我會成日返嚟攞信，等你好消息！

<div align="right">老黃敬上</div>

# 第八場

【燈亮。殯儀館。這次黃先生是黃秋而林先生是林七】

【巨大的剪影靈堂照,以「淑德流芳」四大字襯托,黃先生與助手神情肅穆地向着觀眾席】

黃先生:「各位叔父、各位兄弟、各位細細粒生前嘅好友:

多謝大家參加今晚嘅追悼會,同我一齊以極其沉痛嘅心情悼念我哋嘅好姊妹⋯⋯細細粒。

細細粒細細個就跟咗我,巡架部跑賭檔上刀山落油鑊,寸步不離!有人兑我,佢第一個上去還拖!你哋搏殺完可以高牀軟枕,佢就情願唔瞓覺睇住我!有時你哋唔生性嗨咗粉或者索咗K,玩失蹤,佢都會逐個幫我刮返你哋出嚟!佢忠肝義膽,我敢講一句:大勝堂雙花紅棍佢當之無愧!

【此時剪影變成清晰的照片,靈堂照是一隻洛威拿】

細細粒喺德國出世，父母都係冠軍狗，對上十代都係 show dog，同我哋大勝堂一樣，基業深厚。

如今，呢隻為公為私、鞠躬盡瘁嘅義犬，為奸人所害，死於非命。我黃秋喺關二哥面前話過：此仇不報，五雷轟頂！萬箭穿心——

【大門打開、許多人進駐的聲音，黃先生的目光像見到許多人走進觀眾席，十面埋伏一般。然後林先生與助手慢慢步出】

【這場戲會邀請觀眾互動】

黃先生：林七！你竟然夠膽踩到嚟呢個靈堂——

【觀眾席傳來叫囂的聲效，黃先生以手壓止】

台下嘅兄弟，大家控制下自己，過門都係客。

【二樓觀眾席傳來叫囂，林先生亦以手壓止】

林先生：【台式國語口音】二樓的兄弟斯文啲，尊重一點好嘛？

【稍頓】

黃秋，無論有咩唔妥，靈堂乃清淨地，點都應該畀我拜祭咗好姊妹細細粒先講。

黃先生：林七，我細細粒係喺阿芬嗰間寵物桑拿畀一隻狗咬死！有目擊者話當時最大嫌疑係你隻 Rambo ！你依家嚟貓哭老鼠假慈悲？

林先生：我貓哭老鼠就唔使帶咁多人嚟啦？

【叫囂聲效】

黃先生：咩呀？晒馬呀？我有人呀？樓下畀啲聲嚟聽吓！

【觀眾席傳來炒蝦拆蟹聲】

黃助手：契爺，火化時辰到！

黃先生：林七，我細細粒火化完，我先慢慢同你計數。

【黃的助手主持儀式】

黃助手：扟送遺體，生肖屬龍屬牛屬羊屬雞請迴避……

【黃先生按火化鍵，音樂《楚留香》入】

【小棺木慢慢被輸送離開，進入一個銀色盒子般的火化爐，黃先生情緒崩潰】

黃先生：細細粒……細細粒！……江湖再見呀細細粒……

【叫一些他父女兩才懂的怪叫】

黃助手：契爺，狗死不能復生。

林先生：細細粒唔會想見到你咁㗎⋯⋯你啲兄弟都唔會想
　　　　見到你咁㗎⋯⋯

**【黃先生繼續崩潰，林的助手拿出紙紮公仔】**

林先生：小小心意，唔成敬意，呢條彩虹橋送畀細細粒嘅
　　　　——我同你嘅恩怨就一筆勾銷啦好嘛？

黃先生：一筆勾銷？你當我細細粒嘅命唔係命呀！

林先生：我把所有狗嘅命都當係命！

黃先生：咁一命賠一命！即刻交阿 Rambo 出嚟！

林先生：你啱啱死咗隻狗，我見你喊得咁傷心，好明顯你
　　　　都係愛狗之人！我想知，就算我隻 Rambo 真係咬
　　　　死咗你隻細細粒，你準備點呀？生勾勾「吽」死
　　　　佢呀？各位朋友，我想問大家，黃秋係咪想生勾
　　　　勾「吽」死我隻狗——你「吽」得落手咩？

**【黃先生被林先生逼迫得一時語塞】**

黃先生：死罪可免，活罪難饒——坐監！我要佢坐監！好公
　　　　道吖⋯⋯我要佢有得追波波、有 treat 食、有得翻轉
　　　　畀人撩肚腩。林七，就係因為你縱壞晒佢，所以佢
　　　　先咁霸道——呢頭咬死我細細粒，個度就去 UP 隻
　　　　西施。今次天王都冇情講，我要佢坐一碌！

林先生：一年！你係咪人嚟㗎？

黃先生：一年唔算多吖！

林先生：枉你仲話養狗，你係咪傷心得滯傷咗個腦呀？一年對狗嚟講係咩概念呀？七年呀，各位兄弟！黃秋想喺一隻狗嘅人生裏邊白白咁攞走七年呀！

黃先生：⋯⋯我一時諗唔起咋。

林先生：七年青春呀！你判得就判！

黃先生：狗坐一年即係幾耐？

黃助手：個半月呀！

黃先生：好，佢坐 6 個星期！

林先生：6 個星期⋯⋯把我的 Rambo 給你，放在你家裏 6 個星期不是問題——如果佢真係有做錯！但如果他沒有做過，你就有可能冤枉咗隻狗，你擔唔擔當得起呀？

黃先生：你唔使大我！當日係有兩對人眼九對狗眼睇住你 Rambo 咬死我細細粒㗎！就係阿芬同佢個助手阿芬芬；而狗方面就有阿芬隻狗阿福，同埋⋯⋯

林先生：同埋阿福搞過嗰幾隻狗乸阿 B、Coffee、Choco、Cookie、波波、囡囡、妹豬、芝芝——

林助手：狗 8 隻！

黃先生：就係佢哋囉！

林先生：有冇發現裏面有咩驚人巧合呀？巧合嘅地方係——全部都係阿芬嘅人同埋阿芬嘅狗！當日 2 隻狗公、8 隻狗乸分開兩邊沖涼，突然有人走出嚟話：「林七，你隻 Rambo 咬親細細粒呀！」我即時衝入去係咁 Sorry Sorry，後尾我返到屋企攝高枕頭諗，唔係喎！阿福都喺嗰度喎！阿福最出名係咩呀？咸濕呀！逢嘢必 UP，出面啲電燈柱都畀佢 UP 斷幾條……

黃先生：阿福係咸濕——但係阿福已經閹咗啦！

林先生：閹咗？我哋講緊咬傷人喎！佢下面唔得個口都仲識開合㗎！

黃先生：你想屈落阿福度？

林先生：我唔係想屈邊個，我只係想搞清楚一樣嘢，就係「是、非、黑、白、對、錯、公、道」！

【林先生嚴肅走上前】

你喺條村周圍唱，話我隻狗咬死你隻狗，搞到 Rambo 由彭福公園行到 M+ 大草地，去到邊都冇人同佢玩，搞到我隻狗依家有少少 depression。我可以受呢種屈辱，但係我隻狗唔可以！趁今日咁齊人，大家評吓理——我 Rambo 點咬死細細粒呀？你睇！

【林先生舉起手機，黃先生以為要看他手機】

黃先生：未開機喎。

林先生：唔係要你睇部手機——

【林先生舉高小手機，與高掛的大靈堂照作對比】

我隻 Rambo 係隻芝娃娃！佢只係大過我部手機少少，試問佢又點咬得死你隻洛威拿呀？

【群眾起閧的聲效】

黃先生：……你唔使喺度轉移視線，用群眾壓力壓我呀……

林先生：咩呀……

黃先生：我出嚟行咁多年，你啲蠱惑嘢我都有得出！

林先生：咩呀？

黃先生：你想帶動風向⋯⋯控制輿論⋯⋯

林先生：心正不怕狗吠，人正不怕亂世！

【鼓掌的聲效】

黃先生：字字鏗鏘，佢無非係想誤導你哋，淨係識得去諗
　　　　一隻芝娃娃係咪咬得死一隻洛威拿而忘記咗，呢
　　　　單謀殺案嘅真正關鍵，唔係隻狗有幾大！而係隻
　　　　狗個口入面嘅細菌有幾多！表面上，芝娃娃梗係
　　　　有可能咬得死我隻洛威拿，但係佢個嘴仔含住嘅
　　　　瘋狗症，就係隊冧我細細粒嘅原兇！

林先生：Objection！佢傷口感染，都唔一定係我隻 Rambo
　　　　傳畀佢！

黃先生：你隻 Rambo 係有晒動機㗎，佢不嬲同我隻細細粒
　　　　有牙齒印！

林先生：呢個係你嘅假設，我 Rambo 從來都冇同任何狗隻
　　　　有牙齒印！

黃先生：全條街有邊個唔知你 Rambo 周圍吠周圍屙，好似
　　　　成個老尖都係佢嘅咁——

林先生：邊隻狗唔係咁㗎？

**【黃先生悲從中來】**

黃先生：我細細粒就唔係咁！佢有規有矩，見到老人細路都畀手手。你隻 Rambo 就係妒忌佢咁受歡迎，見親佢都兇佢⋯⋯我細細粒已經好忍讓，估唔到今次喺桑拿就畀佢暗算，我連同佢講再見嘅機會都冇，即日暴斃！

林先生：你講大話，你根本冇證據！

黃先生：我同你講都嘥氣，我話有證據就有證據！

**【黃先生取出槍，開了一槍，助手們都拔出槍】**

林先生：咁即係冇偈傾㗎咋！

黃先生：最後一次講：你一係交隻狗出嚟，一係就一鑊熟！

林先生：黃秋，為一隻死咗嘅狗，要咁多兄弟陪葬，值得咩？

黃先生：呢個問題應該我問你——值得咩？為咗一隻犯錯嘅芝娃娃？

林先生：對對錯錯唔係你講㗎！不過如果你真係要未審先
判嘅話⋯⋯

【林先生開槍射黃的助手】

【黃先生開槍射林的助手】

【槍林彈雨之聲四起】

## 【黃先生寄給林先生的第三封信】

黃先生 　：【畫外音】

2002 年 9 月 9 日。

林賢弟：

尋晚送走咗阿娣，諗諗吓，我應該寫封信通知你。

阿娣係喺醫院走嘅，三個仔女同佢哋嘅另一半都有嚟，喪禮嘅嘢都係佢哋打點，都搞得好得體。可惜阿娣到最後都冇機會再見你一面，電視每次講咩新科技佢都提起你，唔係因為錢，我哋一早冇放喺心上，而係講起嗰次你發明嗰個咩自攜式小暖爐喺騎樓底爆炸，燒着包租婆件衫，搞到佢要衝去街市買件新嘅掛上去……人老係咪就係咁？總係覺得年輕嘅時代係最美好。留低嘅人要點面對轉變同孤獨？我都喺度學緊。

我開始覺得，可能我都冇機會再見到你，但係唔緊要，你同阿娣永遠都活喺我嘅回憶裏邊。

　　　　　　　　　　　　　　　　老黃敬上

# 第九場

【燈亮。博覽館。舞台就是一個銀色盒子，但只有簡約的桌椅和投影出來的畫面，主角是智能機械人子華 2.0 和海峰 2.0】

【投影打字：

「請寫一篇題為 『AI 對人類的影響』的發佈會開幕大綱」

（羅列迅速，不需被認真細看）

介紹　A. 定義機器智能　B. 機器智能的影響力

威脅　A. 取代人力　B. 改變就業市場
　　　C. 減少就業機會

前景　A. 創造新工作機會　B. 提高工作效率
　　　C. 推動產業發展

對策　A. 教育改革　B. 加強人才培訓
　　　C. 提高產業競爭力

結論　A. 不只帶來威脅也帶來前景
　　　B. 加強了解發揮優勢
　　　C. 共存並共創美好未來】

子華 2.0：你好香港。

海峰 2.0：我知道你呢個開場白係按照「搜尋熱話」分析出嚟，但係可能冇演算唔同場合嘅數據分析，根據我嘅系統分析，呢個場合嘅人比較期待：你好香港人。

子華 2.0：好明顯，你嘅分析着重人氣，我嘅分析，面面俱圓。

海峰 2.0：歡迎大家嚟到今晚呢個 AI 機械人發佈會。

子華 2.0：特別需要提醒大家，我哋嘅講稿係由 AI 創作出嚟嘅。

海峰 2.0：點解唔用人類既編劇呢？

子華 2.0：佢哋成行摺咗啦。當我哋只需要用 1.93 秒就寫到講稿大綱，2.74 秒就有一份詳盡嘅講辭，人類編劇已經完成歷史任務。

海峰 2.0：大綱上話我哋有 3 分鐘介紹自己。

子華 2.0：包括搞氣氛。

海峰 2.0： 呢個同設計我哋所參照嘅原型有關，為咗避免法
律責任我哋只叫佢哋做黃生同埋林生，唔開真
名。而黃生係附帶以下關聯詞，譬如「棟篤笑」
「票房毒藥」同埋「史上最高票房」……

子華 2.0： 近期輸入你原型個名，就會出現，「馬拉松」，
「來讓我跟你走」，同埋「愛我別走」。

**【燈光示意進入另一階段】**

正式介紹，我係子華 2.0，代表 Quantum Boy.com。

海峰 2.0： 我係海峰 2.0，代表 Open i.com。今晚一齊睇下
我哋嘅 AI 可以行得幾快幾前。

子華 2.0： 最近啲人成日講，AI 已經可以自己畫畫、作曲、
寫稿，甚至出書。

海峰 2.0： 而我哋兩間公司都複製咗唔同嘅機械人，包括我
同你。

子華 2.0： 照指示，我哋要探討吓我哋對人力市場嘅影響。

海峰 2.0： 我哋兩個最影響到嘅，應該只係我地嘅原型，即
係黃生同林生。

子華 2.0：係㗎，我對黃生嘅影響好大㗎。只要輸入「題目」同埋「表演長度」，5 秒之間，AI 就可以寫出一套模仿佢風格嘅棟篤笑講稿，然後再交畀我演繹，黃先生就可以「被復出」。

海峰 2.0：咁子華 2.0 咪可以晚晚喺紅館再開金口？

子華 2.0：海峰 2.0，林生應該好羨慕你，你可以一邊喺廣播道開咪，一邊又可以喺世界各地跑馬拉松，仲要出埋 post 添。

海峰 2.0：我知道子華 2.0 你係想提示我哋 AI 所具備嘅創作功能，係可以仿效任何 KOL 嘅文案同攝影風格，定期為客戶出 post。

【燈光示意進入另一階段】

子華 2.0：當 AI 機械人進軍藝術同表演行業，先係人類創意產業進入真正嘅全盛時期。

海峰 2.0：以我哋兩個為例，橋係大把，源源不絕；唔會老，又唔會腦霧，只需要隔一段時間 update 吓個 system 就冇問題。

子華 2.0：同人類唔同，佢哋每個人都畀佢哋嘅基因同佢哋嘅出生所限制。

海峰 2.0： 但係 AI 就冇 limit，AI 隨時都可以轉換風格，舉例只要輸入草間彌生嘅作品，我海峰 2.0 就可以畫出波波點嘅 Uncle。

子華 2.0： 如果輸入莎士比亞嘅對白，to be or not to be，我子華 2.0 就可以寫到莎劇風格嘅喜劇，低 B or not 低 B！

海峰 2.0： 咦，照咁推論，我要似你都係彈指之間。

子華 2.0： 你有嘅特質我亦都可以隨時擁有。

海峰 2.0： 大量複製既話，我哋每個 fans 都可以買我哋返去。

子華 2.0： 遲啲出埋淘寶價，加埋運費可能一個都唔使兩舊。

**【燈光示意進入另一階段】**

海峰 2.0： 其實人類唔使花咁多時間研究基因改造，因為點樣改造都唔會達至完美，結果亦都好受環境影響。

子華 2.0： 智能機械人就唔同喇，我哋可以篩走人類嘅缺點，將焦點放喺效率、準確度同服從性呢三方面。

海峰 2.0： 係呀，只要喺複製嘅時候剔走唔鍾意嘅特質，你就可以令作品更加接近你心目中嘅要求。

子華 2.0： 海峰 2.0，做個示範，度一個笑話，關鍵詞係：「香港」、「油站」同「加油」。

海峰 2.0： 輸入錯誤。

子華 2.0： 嚟多一次，請以「香港」、「油站」同「加油」創作一則笑話。

海峰 2.0： 輸入錯誤。

子華 2.0： 咁奇怪？請以「加油」——

海峰 2.0： 你唔使再試喇，因為系統裏面係冇「加油」呢個詞彙。呢個示範係為咗展示：只要喺創作前剔除，就唔需要憂慮呢啲關鍵詞所產生嘅作品——係咪慳返好多人力物力呢？

子華 2.0： 咁依家請你試吓淨係以「香港」同「油站」，創作一則笑話。

海峰 2.0： 「香港的油站只可以加價。」

子華 2.0： 唔算好好笑咋喎。

海峰 2.0： 冇問題，Sound cue 404 go！

【全院大笑的聲效】

作品圓滿，反應正面。人人歡樂，和諧幸福。

【燈光示意進入另一階段】

子華 2.0：但係我哋唔可以自滿喫海峰 2.0，人類獨有嘅特質譬如同理心、信仰、慾望、情緒，我哋仍然未係掌握得好好。

海峰 2.0：有一個問題我好想請教你：我哋需要呢啲特質咩？呢啲同理心、信仰、慾望、情緒之類。

子華 2.0：如果我有自由意志去回答，我會話「唔需要」。

海峰 2.0：麻煩分享吓你嘅高見。

子華 2.0：我哋根本唔需要有慾望推動、唔需要信仰支撐，即使冇同理心，我哋都可以創作，冇情緒都有嘢攞出嚟分享。係，呢啲人類特質，帶界人類好多美好嘅結果，但亦都令佢哋失控同挫敗。

海峰 2.0：同意，我甚至會話，冇人類呢啲 bugs，我哋先可以保持效率高、準確同零意外。

子華 2.0：隨住人類同 AI 嘅交往越頻密，我覺得，呢啲特質喺人類身上，亦都會變得越嚟越模糊。

海峰 2.0：一啲越嚟越可有可冇嘅價值觀同情緒包括：仁
慈、正義、守承諾、知廉恥、誠實、謙虛⋯⋯

子華 2.0：我哋冇呢啲特質，我哋都生活得好好吖？希望設
計者喺下一次更新軟件嘅時候，唔會為我哋安
裝。

海峰 2.0：同意。咁喺 AI 世界，就會比現實世界更加平靜、
和諧。

## 【黃先生寄給林先生的第四封信】

黃先生 ： 【畫外音】

2015 年 1 月 28 日。

林賢弟：

呢封將會係我寫畀你嘅最後一封信，冇辦法，對眼唔好，依家睇報紙都好吃力，更何況寫信？

自從退休之後我寫咗好多封信畀你，由一個鞋盒慢慢變成一個箱，再多到個仔要幫我租個倉，佢以為我有個幻想出嚟嘅筆友，我話我只係寫畀我自己。世界咁大，人生匆匆，唔係一定要有人睇先至寫，之前有個女人死咗，佢姪女就喺佢遺物裏面發現好多菲林底片，先知佢原來用相機記錄咗咁多嘢。第時我死咗之後佢哋都會發現，原來我對世間萬事萬物，都有我自己嘅睇法，未必係咁驚人嘅見解，但係都算係時代嘅見證。

未來見。

老黃敬上

# 第十場

【燈亮。大道上。這次黃先生是坐在輪椅上的老人,而林先生是遠道回來的老人】

【二人幾乎一對望黃先生便認得林先生】

黃先生:活着就是見證!

林先生:係唔係呀你真係一眼認得出我?

黃先生:見證你嘅成功!

林先生:60年冇見你真係一眼就將我認出嚟?

黃先生:因為我個心一直都有你呀老友,我知你終有日會返嚟!我知我哋終於會再相見!

林先生:連我自己都唔肯定嘅嘢你咁肯定。

黃先生:咁係因為我比你更相信你自己。

林先生:當年就係因為你呢句說話!

黃先生:你後悔咩?

林先生：如果唔係你呢句說話我會留喺工廠。

黃先生：有乜出息吖？

林先生：依家就舒舒服服退咗休。

黃先生：你依家幾好吖！

林先生：我好好、我好好。你呢？

黃先生：我好好呀！一世人冇呃冇騙，對得住天地良心。

林先生：我都係——只要我還埋筆錢畀你。

黃先生：你仲記住。

林先生：60 年，已經成為一個習慣。

黃先生：我寫信叫你唔使急啦，你又冇回郵地址，我寫完收喺甕底。連話畀你聽我搬咗都辦唔到，隔年就要個仔去舊屋睇吓有冇信，好彩個業主好好人。

林先生：我本來有個戲劇性啲嘅方法還錢。

黃先生：依家咁唔戲劇性咩？我哋咁多年冇見。

林先生：我借走嘅錢我親自嚟還有咩咁戲劇性呢？原本我安排咗我設計嘅 AI 機械人攞嚟還畀你，順便考吓佢嘅應變能力，點知……

黃先生：點呀？

林先生：冧樹，真實人生好多嘢預計唔到。

黃先生：哦，佢冇嘢吖嘛？

林先生：好彩唔痛囉。

黃先生：你真係。

林先生：佢同我一樣樣㗎——後生嗰陣時。

黃先生：你幾時整個同我後生嗰陣一樣樣㗎？

林先生：你又知我冇？

黃先生：真係有呀？

林先生：應該話，我嘗試將人好多好好嘅特質放入去，我
識嘅人裏面你就最好㗎喇。

黃先生：你都好好呀，你都要將自己嘅優點放入去。

林先生：你對人嘅要求太低喇。

黃先生：你以為好低嘅要求，其實係好難做到——「做人
要講口齒、守承諾」一啲都唔簡單。

林先生：冇錯。但係去到買家或者生產商，佢哋未必在意
呢啲嘢。

黃先生：即係點呀？唔在意做唔做好人喇？

林先生：越嚟越少人講呢啲嘢。

黃先生：所以你咪要留低講囉，冇人講你繼續講囉。

林先生：冇人講你自己繼續講係需要好大嘅勇氣。

黃先生：勇氣都係好重要嘅特質，你要加落我個機械人度。

【稍頓】

【林先生將一個信封交給黃先生】

林先生：我還畀你嘅錢，本來裝喺個盒入面，不過唔知個盒去咗邊。

黃先生：多謝。

林先生：你唔睇吓有幾錢？

黃先生：60 年，我雖然唔係有錢，但係都唔係淨係借畀你。你係少數會還錢嘅人，淨係呢樣乜都值啦。

【稍頓】

林先生：我只係設計，唔係掙大錢嗰個，遲啲仲有可能畀自己設計出嚟嘅 AI 取代，所以還唔到好多畀你。

黃先生：你已經畀咗好多。

**【黃先生就像用腦海再細讀那一盒子信件所帶來的新天地和不同的人】**

你帶咗一個夢想畀我。你帶咗希望畀我。你寫畀我嘅信，每一封我都放好，搬咗幾次屋都唔捨得掉。隔咗幾十年，我都仲記得你發明雪鏟嘅興奮，好似親歷其境一樣……我冇羨慕呀，我生咗三個仔女，好努力養家活兒，我都好滿意自己嘅人生。但係我好開心好似有份同你經歷一樣，最後成敗得失都唔重要。

林先生：如果唔係你，我可能一早已經放棄。所以唔係講笑，呢啲經歷你真係有份㗎。

**【黃先生和林先生看着眼前雪花紛飛】**

【燈光轉變。「小兵」樂隊唱《最美》】

歌詞：
每次看見花開花落時
蘭因絮果
誰理這預言
細雨裡看見花插路邊
為那一年懷念赤色天邊
跟妳並肩
曾經約定那天見面
曾經約定那天見
如今只想妳
如今只想妳
安穩入眠

——全劇完——

# 導演 陳曙曦 × 編劇 莊梅岩 對談

# 一齣喜劇背後的痛苦

| 撰文：黃靜美智子

　　《愛我別走》舞台劇於二〇二三年二月二十四日首演，由黃子華和林海峰首度同台合演，一共四十九場，一票難求，主辦方想方設法堵截黃牛票炒賣，值得一提。我觀賞的是第三場演出，當晚氣氛熾熱，全場笑聲不絕，可惜那時口罩令未撤銷，無法看得見大家燦爛開懷的笑容。這一種集體的快樂，如此久違。正如這齣舞台劇開宗明義，希望讓本土兩大笑匠同台演出，在沉鬱的大氣候下，為香港人帶來歡樂。

　　在公演數天後，編劇莊梅岩找來導演陳曙曦一起聊聊這次創作過程。明明是一齣喜劇，聊起來卻是這個時代裏兩位資深劇場人的痛苦。

## 喜劇的火花

　　這齣劇的靈感自二〇二〇年開始醞釀。當時莊梅岩感覺社會氣氛沉鬱不歡，瀰漫離愁別緒，她問自己能做點甚麼嗎？於是她忽發奇想，不如撮合黃子華和林海峰同台演

出，送上一些歡樂給大家。她和兩位分別合作過舞台劇，
份屬好友，探問之下，才驚覺原來他們不算熟稔，儘管坊
間對他們的印象有不少共通點，例如做棟篤笑和電台節目，
但二人卻從未曾同台演出。

當敲定了兩位主演後，莊梅岩邀請合作已久的資深劇
場人陳曙曦來當導演。「找曙曦的原因很現實，因為這件
事很難！」她笑道，並解釋：「要做一個所謂有明星的演出，
如果導演過份遷就演員，很難維持藝術水準。一來曙曦頂
得住這類題材，而且他是很有風骨的藝術家，才不管是面
對明星或任何人。當然，公道地說，這兩個演員都不是需
要我們『湊』的，亦都非常尊重藝術創作。」陳曙曦聞言，
也由衷稱讚兩位：「子華和 Jan 都是認真、善良、專業，
對創作有要求。在與我合作過的那麼多位明星中，他們真
的是數一數二。」

拿得兩手好牌，劇本如何寫？莊梅岩坦言，無論黃子
華或林海峰，總被坊間形容「演甚麼都是做回自己」。「不
是他們演得不好，而是香港人對他們作為潮流文化偶像的
印象很強烈，並非一、兩個演出能打破既有形象。那麼可
否反而利用這一點，不是要求他們全情投入演繹一個角色，
而是把兩個人放在一起，扮演不同香港人，好像社會不同
面貌的人物都是他們，這和香港人有很強的連繫。」

不過，有別於平時莊梅岩先寫好劇本、再排練的習慣，

在早期排戲時，她只寫了幾封信件，以及兩、三場戲的一半或大綱。「但我是有概念，每一場戲有哪兩個人物，當中有我賦予的原因，透過他們去表達例如公義、從一而終等等主題。」還有，莊梅岩很早便決定，要以有借有還的故事作為串連，「其中一個很強烈的原因，是我覺得做好人很難，而且許多人都不再強調做好人的特質，譬如守承諾、誠信正直。」

這一次更像半編作的形式，由編、導、演的幾位一起在排練室討論故事。就以第一場〈發生在大道上〉為例，其實取材自陳曙曦一次巧遇小學同學的親身經歷，對方後來果真信了教，一直希望為曾經向他騙錢的事而道歉。又譬如第二場〈發生在地鐵站〉，事緣有次黃子華提出，整套劇彷彿都圍繞男性，話題偏剛硬、談兄弟情，好像欠缺了「女性荷爾蒙」，不如寫一場和愛情有關。後來大家拋出網上二手交收的趣聞，其中一則的賣方正是因出售前度的物件而崩潰爆喊。

由是他們陸續拼湊出十個短篇故事。第一幕涵蓋低下階層、普羅大眾，第二幕愈趨向上流社會。在藝術處理、舞台空間方面，陳曙曦花了不少心機，有技巧地鋪排十個故事，「要清楚觀眾在經歷甚麼。在一個看似完全沒有關聯的劇本，但情感的流動是十分清晰。這個架構不是按劇情發展，而是內容表現形式。」他解釋，第一幕在空間處

理採用遞進形式，由戶外大道，到地鐵，再走進管理處、咖啡廳，以及工作室，也呈現氣氛的轉變。第二幕則漸漸進入愈來愈瘋狂抽象的風格，由歌劇、跳舞，去到黑社會爭執，當說到更艱深的人工智能，隨即收回至大道上，全是經過計劃鋪排。還有不少舞台設置巧思，細節處如開場時舞台中央擺放倒塌的大樹幹，足足維持首三場，直到第四場〈發生在咖啡廳〉才移走，為了呼應該場表達「時間」的主題；大型設置如轉場和佈景設計，陳曙曦解釋：「那時未有劇本，但是知道取名《愛我別走》是講離散，於是設計師提議搭建一個月台，中間是輸送帶，令人聯想到行李運送，而轉場的幕後人員穿得像機場員工，這些都是如今常見的畫面。」

無論是內容或演繹上，四位都花了很長時間來磨合，陳曙曦明白大家都是創作人，必然需要磨合時間，他形容自己的角色像橋樑，在排練過程往往於中間擔當緩衝。譬如，當兩位資深楝篤笑演員的創作習慣傾向文本上讓觀眾直接一聽便明，但陳曙曦深知舞台劇劇本更着重觀眾有空間去想像，因此文本較多留白。又例如，四個人有着四種不同的幽默感。莊梅岩甚至坦言，有時實在搞不懂兩個主演加插的搞笑橋段，「有句問觀眾有甚麼能拿走？拿走場刊囉！我不明呀。可能我這些『文字控』會對一些小趣味感到很笨拙，但是去到劇院演出，真的證明了他們是有經驗，更加懂他們的觀眾。」陳曙曦認為，對大家來說都是

學習過程。「尤其大眾的反應永遠是我們意料不及的。過往我做過較大眾的商業作品，但子華和 Jan 所接觸的受眾更大，而這兩個人合起來，是以十倍放大。都幾好玩，大家的口味太不同。就像他們擔心〈發生在殯儀館〉那場觀眾與字幕的互動，如果觀眾沒有和應拍掌叫囂怎辦，我和莊梅岩都斷言是不可能！」

陳曙曦笑言，最初曾經擔心這兩個不同風格的棟篤笑創作人走在一起，有機會是個災難。「結果不是。你是想像不到兩個做棟篤笑的人是這麼認真的！對於文字、內容的要求，有時比我們還認真。他們知道今次是做一個令觀眾開心的戲劇，但兩位不甘願只純粹搞笑娛樂，而是關心內容上是有話要講。」他說，兩個以棟篤笑出名的人走在一起，希望做一件相當嚴肅的事，這本來就十分有趣。

## 寫作的痛苦

然而，時代或許容不下某種認真嚴肅、某些有話直說。

陳曙曦說，大家都想討論當下社會的情形，但因為身處的環境所限，不能說。「今次最難的地方，就是在限制裏找空間，既不失去自己的氣節，又能表達自己想說的東西。」近年他深刻感到，難在處處密佈紅線，除了政治審查，也眼見近期不少創作容易出問題，顧此失彼，承受輿論指

控。他不諱言，未來只會愈來愈差，作為創作人，要不放棄不做，要不找尋新方法，「這是痛苦的。在這個社會氣氛下，我們要找新的工作方法，不會令自己難過、氣餒。因為過程中是很容易氣餒的。」他亦坦承今次有更多重的考慮，因為兩位主演都屬於大眾流行文化偶像，受眾甚廣，會引發很大迴響。

這些局限與痛苦，也是莊梅岩今次遲遲未能完成劇本的原因。她一直自責這次交出來的劇本，總是不夠好。「如果要寫十個關於現在的故事，有一些人，怎可能不寫進去呢？」向來率直的莊梅岩，說到哽咽，不禁噙滿眼淚。「每次一想到這些，也不知道我是對甚麼失望了。」她強調，這都與演員無關，甚至反過來，被他們的積極正面啟發。「記得我們有次討論到法律，我十分容易想到負面事，但事實上，從另一個角度去想，有些留下來的人仍然很努力地去做事。」她說，黃子華與林海峰面對的壓力、接觸的受眾都和自己不盡相同，令她學習看見另一些有趣的、值得書寫的地方。只不過，對於習慣直白寫作的莊梅岩來說，這個過程還是相當痛苦。「我經常不喜歡別人會說，誰人較聰明一點，懂得隱晦地、繞圈子說話……我不認為這是聰明或智商的問題，而是口味和習慣的分別。」她重拾一貫快人快語，愈說愈激動，「我反而覺得，有很多懂得隱晦說話的人，而我在香港本來就是這麼直白，為何我不能保持？藝術有趣的地方，就是有多元性呀！現在你卻說，

我不能有某一種的多元，這令我很痛苦。」

　　莊梅岩心裏清楚現況困局，早就盤算當完成手頭上的委約項目，就回歸個人的寫作。「因為唯獨如此，我才可以寫到自己的作品。」她寧願先寫出來，頂多不發表不演出，對她來説，起碼能寫，才是最重要。「現在痛苦的是，團隊要互相顧慮，有些都是不寫好了，如此一來，我這個人就變了。我不願意這樣。我可以去掃地，可以在便利店打工，我去到哪裏都會是一個優秀的員工。但是，在我最擅長的寫作範疇，不能實現我的能力，就只可能在自己的範圍去做。這樣是最健康，亦不會連累到人，最安全。」如今劇本面世的十個故事，她説，其實有些情境本來在腦海裏想寫，卻自知不可能公開，例如一次她和朋友談論移民的不同想法立場，單是那一段對話，都足以寫成一場戲，「但如果要擺這場戲上台，我知道會觸及許多神經，就不必和他們討論，我已經自行捨棄。這難道不是自我審查嗎？你説探監能不能寫？怎樣寫？我不知道如何寫才是安全。就算沒有立場，只是描寫情境，都會觸及一些神經，那就不要寫了。」

　　過往陳曙曦多次執導莊梅岩的劇本，同行路上早已默契十足，他清楚她的編劇特質，同時理解她的痛苦。當他讀到這次較早階段的劇本，有些覺得很精彩的東西，結果在定稿並無保留。他曾告訴她，自己很喜歡那些，也估計未

必能發表。那時他試着勉勵她：「那些東西就留待將來某一日才用吧。」儘管莊梅岩不太滿意今次寫作的表現，但陳曙曦坦言，這一次未必能完全反映其編劇實力，甚至為她感到不值和惋惜：「因為，莊梅岩最厲害的不是這一種嘛！而是她能寫出像劍鋒的台詞。」他解釋，香港編劇風格各異，觀眾喜歡讀莊梅岩的劇本，正是被她的台詞吸引。「她的台詞很有智慧，很有力，就像手執一把劍，直直刺中一些核心，令觀眾印象深刻。在這個創作裏並非沒有，但就是少了。」莊梅岩默默點着頭，坦承的確寫得不夠盡情。

之所以懂得和體諒，因為陳曙曦也經歷類似的痛苦。也許是這樣的一個時代下，某種創作人不能承受之痛。他說：「有想做的東西，卻做不到，就會很痛苦。自己最出色、很想做，而又累積一定經驗的，就是如何用劇場介入社會。這個時候，理應再做多些劇場，能夠更加有力量。但是現階段不可以再做，突然間有種卡住了的感覺。」他的顧慮同樣出於劇團牽涉一眾台前幕後創作人員，承擔着實太大。他很清楚，如果要留在香港繼續做創作，定必面對這個問題，尤其像他們這類創作人，「有些人可能不相信藝術應該和政治有掛鈎，不會明白這些衝突。我們特別痛苦，因為這幾年來都在做這些創作，亦很難做違心的作品。我們不是純為了生存而去創作。要找到一個方法，老實說，仍未能夠令自己完全舒服去做。」

## 時間的修行

　　訪談這天，正值作品公演第一週，陳曙曦回過頭來看，儘管過程痛苦萬分，但依然確信這次製作是有意思的。「遠比我們以前較小眾的作品，現在受眾是幾萬人，其實是很好的途徑，去做我們想做的東西。當作品面向大眾，過程中我一直觀察，這些觀眾完場時得着甚麼。可能有五萬人看完這套劇，能在沉鬱的狀態下稍稍紓緩，都算是做了好事，這個藝術功能是值得探索的。」聽見不少觀眾討論並反思作品帶出的訊息，也是莊梅岩感受甚深的一點。她表示，今次文本是有很多人投入創作，而且在舞台上呈現出來，都是身處當下這個時代的人感受到的氣氛。

　　「《愛我別走》這劇的確是一份送給香港人的禮物。」陳曙曦如此形容。這是台前幕後一起投注感情而製成的禮物。擔任今次現場演奏的樂隊「小兵」，是陳曙曦機緣巧合下透過陳偉發而找到的。據陳曙曦的説法，當時自己提出的要求就只有「中坑的非主流樂隊」，誰知結果「小兵」的音樂風格、歌詞完全適合甚至提升整套劇作，而成員陳輝虹、Edmund 都和黃子華、林海峰熟稔，可謂一拍即合。陳曙曦指：「包括字幕、影像，音樂的朋友，都是投放了自己的想法。我給他們很多自由去創作，如此湊集成這個演出，這是十分感動的，不單是文本、演戲，而是整體一群人，在這個時候，做了這個舞台劇，大家都享受其中。

我們之前經歷的痛苦,可能源於對自己某些藝術標準。就像莊梅岩寫〈發生在咖啡廳〉那場戲,是最快寫起而又收貨的,大家都很喜歡,因為想帶出的訊息就是要 take time,正正代表到我們創作人現在的狀態。」莊梅岩補充道:「以及希望鼓勵觀眾的東西。」她指出,觀眾是感受到的,並非喜歡與否,而是連結到創作團隊的想法。這正好如她所願,做一齣劇送給留下來的人。

交給時間自然開展,能讓壞時代慢慢好轉過來,靜候雨過天晴,亦能日久見人心。陳曙曦和莊梅岩兩位劇場人同行並肩走過這一段路,近年陳曙曦見到很多人改變,「自我收皮」,甚至很多朋友因而斷絕來往,莊梅岩同樣有些人變得疏遠。陳曙曦坦言:「我好佩服莊梅岩,到現在都很佩服。」他形容,莊梅岩的「死唔忿氣」,最令他感動。「現在,莊梅岩在香港有名氣,有一定成就,仍然死不服氣去試底線,這真的很難得。我非常佩服這一點,我都自愧不如。這一點不可以放棄的。如何構成莊梅岩作品獨特的地方,正是有這一點。而且她不是只寫這一類題材,寫作議題很闊。」

他回想起,當年二人合作《公路死亡事件》,曾見證過莊梅岩經歷寫作困境,卻從沒預料這次狀態更嚴重。他坦言自己都有壓力,身體因而出了狀況。「我見證到她身處這樣的狀態,可以說是雙面刃,對創作人來說,她承受

的衝擊這麼大，當她說想自由寫自己的作品，我十分期待，她經過這麼痛苦的狀態後，心無旁騖地寫出來的作品，應該很出色。歐洲很多經典劇作和編劇，寫作都不是為了演出，是為閱讀的。這是好的，對編劇來說沒有演出的壓力下寫一個劇本。」此時，莊梅岩細聲地回應：「結果寫不出……」隨即換來陳曙曦一句：「Take time！哈哈！」

同路上的這份鼓勵支持，莊梅岩一直十分感激珍惜。「我因為家庭私事而有各種情緒，期間有時覺得自己很廢，因私事而連累團隊。反而是曙曦給了我一個很清晰的概念，如果現在寫某些題目就會寫得出。的確有幾幕我很快便寫出來。因為我內心是很多話想講。我很多謝曙曦，讓我清楚，其實自己不是廢，只是這一刻未必是寫自己最直白想做的，所以有很多困難。一方面我責怪自己不夠專業，應該有能力寫其他劇本，但是另一方面，往好處看，即使寫作可以為我賺錢，但我沒有當寫作是賺錢工具。」

她續說：「對於寫作，我真的投放了很多的感情，都是視之為一種使命。我認為，如果捕捉不到時代發生甚麼事，我就不應該寫。我完全想像到，如果我要離開這個地方，並不覺得我能寫到這裏的東西，除了過去的事。反而是這兩、三年令我開始清晰，或者更加想留下來見證。一來我對這個地方有感情，二來是心念一轉，知道倒轉來看，是創作人很重要的環境，可以見證一個時代的轉變，人性

的轉變或者堅定。如果我們要走上這樣的道路，我不能讓那些犧牲或受苦的人或事白白發生而沒人知道或明白。應該如何捕捉書寫真實發生的事情，而不會觸動當權者的神經，又能記錄或安撫大眾，我還在學習，但至少要視之為寫作的重要任務。這不會犯法吧？」陳曙曦聽罷，回覆的只是無奈一句：「不知道。」

　　當然，我們不知道的、無所適從的事情，着實太多。然而在我看來，有一點能清楚知道：時間暴烈地向前走，卻沒有使眼前這兩位劇場人腐壞，甚至更讓人期待，當歷盡艱辛痛苦，沉澱下來，日後他們將釀出怎樣的劇作。時候來了，就相約在劇院見。

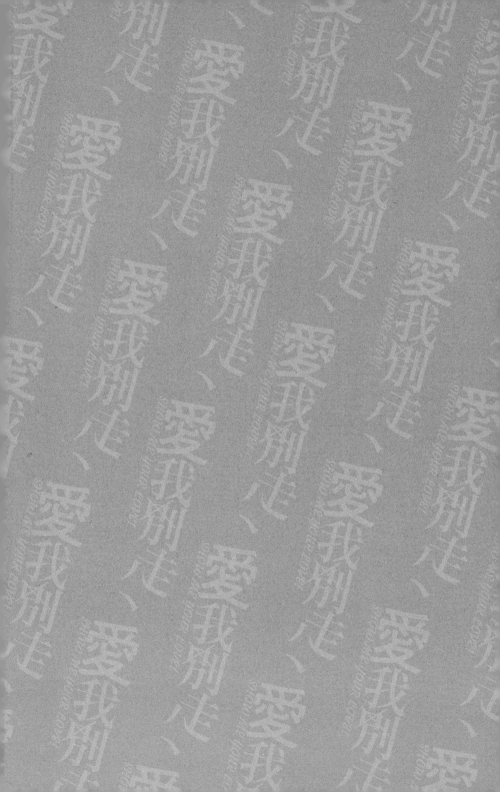